이중섭이
사랑한
아름다운 서귀포

이중섭이 사랑한 아름다운 서귀포

글 · 그림 김성란
사진 임종도

초판 1쇄 발행 2015년 11월 15일

펴 낸 곳 인문산책
펴 낸 이 허경희
기획이사 박선욱

주 소 경기도 파주시 탄현면 헤이리마을길 76-30 1층 우측
전화번호 031-949-9792
팩스번호 031-949-9793
전자우편 inmunwalk@naver.com
출판등록 2009년 9월 1일

ISBN 978-89-98259-18-1 03650

인문아트는 우리 시대 예술과 호흡하고자 하는 인문산책의 출판 브랜드입니다.

이 도서의 국립중앙도서관 출판예정도서목록(CIP)은 서지정보유통지원시스템 홈페이지(http://seoji.nl.go.kr)와
국가자료공동목록시스템(http://www.nl.go.kr/kolisnet)에서 이용하실 수 있습니다.
(CIP제어번호: CIP2015029775)

색깔 있는 예술가 03

김성란

이중섭이
사랑한
아름다운 서귀포

사진 임종도

인문아트

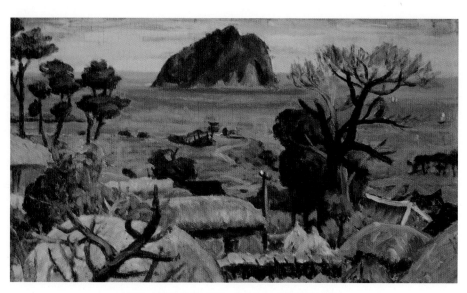

이중섭, 〈섶섬이 보이는 풍경〉, 41×72cm, 종이에 유채, 1951

저자의 말

아름다운 서귀포의 풍경을 그리면서

제주를 주제로 많은 작가들이 창작 활동을 하고 있다. 제주가 가진 다양한 표정과 느낌을 담아내는 방법에도 작가마다의 지나온 역사와 경험들이 녹아져 여러 가지 형태의 아름다움들이 그려지고 있다. 내 고향이기에 이는 또 더없이 고마운 일이기도 하며, 나와 고향 제주와의 관계성에 대해서도 본질을 더듬게 되었다.

나는 '아름다운 서귀포'를 그리면서 서귀포에 대한 감성 영역을 넓히고, 내면의 힐링을 위해 걷는 이들에게 새로운 인생의 손잡음이 될 수 있도록 래빗홀의 역할로 존재하고자 한다.

고향 땅을 그리는 작가로서 소명의식을 갖고 물리적 풍경만 아니라 내면의 힘과 어우러진 작품의 창작을 통해 제주 미술인으로서의 자리매김을 확고히 하고자 한다. 아름다운 서귀포 풍경을 통한 행복과 희망으로의 길 안내자가 되고 싶다.

2015년 11월
김성란

시린 마음의 촉수를 움직이는 풍경

역시 담대했다. 그의 풍경에선 특유의 강렬한 색채와 필치가 느껴진다. 담백하면서도 밝은 색채, 거친 듯 부드러운 변주는 대자연의 풍광에 깊이 들어가지 않고는 뽑아낼 수 없는 것들이다. 그는 풍경을 그린 것이 아니라, 어쩌면 자신의 마음을 그린 것은 아닐까. 김성란이 추구하는 세계, 그것은 팍팍한 현실 저 너머에 있는 그리움이다. 구도와 색채가 재구성된 그의 풍경은 말한다. 잠시만 기다려라. 내 곧 그리운 풍경으로 들어가마 라고.

3년 전, 그에게서 벗어나 이제 그의 풍경화는 더 단순하고 더 강렬해졌다. 그는 사실을 그대로 묘사하지 않는다. 그의 시선은 아침과 저녁의 빛, 그 빛의 길을 따라 그의 풍경은 다양한 색감을 풀어낸다. 그래서인지 그의 그림에는 빛이 살아 움직인다.

빛과 색채의 화가 김성란.

그는 파도치는 날이면 구멍 숭숭 난 거친 현무암이 더 검게 빛나는 제주 바다를 보며 자랐다. 그래선지 그의 풍경의 조건은 흔들리는 바람이며 거친 파도이며 따뜻한 남국의 서정이다. 그러나 그의 색조는 시종 따뜻하다.

화산섬, 제주를 고향으로 둔 그가 그린 성산일출봉은 위압적이지 않다. 바다에서 치솟은 저 절정의 절경. 용암의 힘이 느껴지는 파도의 힘이 빚어 놓은 주상절리, 먼 듯 가까운 듯 원근으로 나타난 풍경화는 그가 마음으로 닿으려는 고향에 대한 애틋함이다. 그의 필치는 거친 제주 바람 속에서 자란 여자답다.

그의 화면은 거칠 것 없이 생동감으로 넘친다.

　그의 스케치 여행은 그를 자유롭게 하며, 그의 화면을 훨씬 과감하게 만들었으리. 거친 질감, 그러나 깊은 풍경의 내면이 드러난다. 부박한 현실에서 떠나는 풍경 여행은 화면 위에 그가 꿈꾸는 밝고 경쾌한, 자유로운 색감의 풍경을 올려놓았다.

　그는 열정적이지만 대단히 침착하다. 그의 풍경은 느리게, 감정의 촉수를 건드린다. 그 풍경 속에 그의 삶이 녹아나기 때문일까. 알 수 없는 길, 삶이 느껴진다. 그 삶의 길에서 그 또한 호곡하고 싶은 순간도 왜 없었겠나. 그래선지 그의 풍경은 가슴 저리게 만든다. 말할 수 없는 속을 들켜버린 것 같은. 그림에도 그의 화면은 눈부시다.

　김성란이 다루는 꽃의 색감이 그렇다. 첫눈에 잡아끄는 핑크톤, 초록의 느낌을 보라. 거기선 기운이 느껴진다. 그래 삶은 살아볼 가치가 있지 않냐고 속삭인다. 그의 풍경은 삶이며 희망이다. 한때 힘든 시기, 그가 그랬다. 저만 힘든 게 아니다. 힘겹지 않은 삶이 어디 있겠나. 거기서 그는 희망을 발견한다. 하여 그의 풍경은 늘 넉넉한 마음으로 빠져들게 한다.

　그의 그림에서 정화의 힘이 느껴진다면 아마 그런 것일 게다. 절절한 체험의 무게, 삶의 무게 같은. 그는 그림을 통해 이렇게 말한다. "내 그림을 보면서 누군지 몰라도, 힘든 사람들이 희망을 느꼈으면 좋겠다." 어쩌면 그것은 자기에게 주는 메시지가 아닐까. 그의 화면은 깊고 밝은 색채의 대비처럼 인간의 삶이 갖고 있는 슬픔과 기쁨이 풍경에 녹아 있다. 이제 끝도 없는 예술의 길을 향한 그의 걸음은 다시 시작이어야 하리. 풍경과 삶이 진정 하나가 되는 길을 향해. 그날의, 환한 그를 나는 기다린다.

<div align="right">허영선 (시인)</div>

붓 끝에 위탁한 열정

며칠 전 올림픽공원 내 소마미술관에서 열리고 있는 〈프리다 칼로 전〉을 보고 왔다. 1977년 대학시절 여름방학 때 우연히 어떤 잡지에 실린 '프리다 칼로 탄생 70주년' 특집 기사를 매우 인상 깊게 읽은 적이 있다. 인상 깊게라기보다 너무나 충격적인 그림과 그녀의 파란만장한 일생이 뇌리에 각인되어 오늘날까지 전혀 잊히지가 않는데, 오랜만에 그녀와의 반가운 만남이었다. 2003년엔 그녀의 자전적 영화 〈프리다〉를 가슴 떨면서 보기도 했다. 강한 여자, 아름다운 외모, 그리고 불같은 신념과 사랑, 자존심, 남성성, 끝까지 붓을 놓지 않은 불굴의 의지…. 난 왜 프리다 칼로를 보고 있노라면 내 친구 성란이가 떠오르는지 알 수 없다….

어느덧 우리가 안 지 50년이 넘어가는 친구. 얼굴이 하얗고 눈썹이 유독 숱이 많고 검으며, 꽤 일찍부터 쓰기 시작한 검은 뿔테 안경 너머로 보이는 눈동자는 항상 반짝였고 눈웃음치는 친구였다. 학창시절의 기억으론 그녀는 코스모스 같았다. 아니 백합이었나.

그러나 그 후로 오랫동안 그녀를 꾸준히 지켜보면서 그녀의 두 가지 모습에 놀라곤 했다. 순백의 백합과 그 뒤에 숨겨진 제주 해변가의 강렬한 붉은 칸나 꽃 같은 너무나 대비되는 양면성…. 되돌아보면 그녀는 항상 그랬고 그 성향은 나이 들수록 더 짙어져 갔다.

내가 보는 그녀의 그림 또한 그러하다. 한없이 맑고 투명하며 선명한 컬러

속에 담아내는 강렬하고 거칠며 선이 굵은 붓 터치…. 아름다운 서귀포를 닮은 서정성에 녹여내는 몰아치는 파도 같은 예술혼…. 인생의 중반을 넘어 이런저런 굴곡점을 지날 때마다 그녀는 갈수록 '그림'에 대한 심지 굵은 정열의 불꽃으로 되살아났다.

"난 그림이 있어서 살 수 있었고, 그림을 그릴 때가 제일 행복해!"

그녀는 스쳐 지나가듯 아무렇지도 않게 독백처럼 내뱉곤 했다. 흔들리지 않는 눈빛에 신념을 가득 담아서…. 독백이란 온전한 자신 그대로일 때 터져 나오는 진실이라는 것을 알기에 난 늘 놀라웠다. 그리고 많은 세월이 흘러도 그녀의 독백은 변치 않았다. 아니 오히려 강한 신념으로 더욱 타올랐다.

《논어》에 나오는 "알기만 하는 것보다 좋아하는 것이 더 낫고, 좋아하기만 하는 것보다 즐기는 것이 더 낫다"는 말의 실제를 그녀에게서 본다. 그녀의 화두는 참 신기하게도 늘 '그림'으로 시작해 '그림'으로 끝난다. 그림에 대한 끝없는 열정과 변치 않는 뚝심! 이게 바로 그녀가 '예술혼'을 갖고 태어난 사람이라는 사실의 방증이 아닐까. 예전에는 그녀가 이토록 철저한 '그림쟁이'가 될 줄 전혀 상상도 못했다. 그러나 이제는 그녀를 보면 한 치의 의심도 없이 영화 〈프리다〉에서 그림을 봐달라고 찾아간 프리다에게 디에고가 한 말을 떠올린다.

"진정한 화가라면 안 그리곤 못사니까 죽을 때까지 그리겠지…."

정혜경 (세종대학교 교수)

서귀포 섶섬과 문섬을 추억하며

초등학교 미술시간엔 늘 바다와 섬을 그렸던 것 같다. 학교에서 조금만 걸어나가면 바다와 섬들이 우리 앞에 드러나 반겨주었고, 잘 보이지 않는 교실에서도 그림을 그리는 데는 전혀 문제없다. 섬과 바다는 너무나 생생하게 우리 안에 들어와 있는 것들이라서 숨을 쉬는 것처럼, 밥을 먹는 것처럼 자연스럽게 그릴수 있다.

섬을 그리는 것은 아주 쉬운 일이다. 날개를 펼친 바닷새와 같기도 한 섬하나는 숫자 3을 엎어 놓으면 되고, 넓적한 나뭇잎 같은 다른 하나는 손바닥비슷하게 그리면 된다. 늘 그렇게 바다를 그리고 섬을 그려서 바다엔 항상 그렇게 섬이 자리 잡고 있는 것이고, 세상의 섬이란 다 그렇게 생긴 것이라고 생각하게 되었다.

초등학교를 졸업할 때 처음으로 먼 육지에 나들이를 갔었는데, 부산 국제시장 같은 데서 옷가지 등을 사다가 장사를 하셨던 어머니가 나를 데리고 갔기때문이다. 서귀포 부두에서 배를 타고 하룻밤을 꼬박 가야 했던 그때, 난 처음으로 바다와 섬들이 내가 늘 보고 그렸던 것과 다르다는 것을 알게 되었다. 바다는 헤아릴 수 없이 광대한 것이고, 배가 부산으로 다가갈수록 기묘한 형상의 섬들이 나타나기도 했다. 그것은 나에게 열린 새로운 세계였다.

자라면서 더 큰 세상을 보고, 더 많은 일을 경험하기도 하지만 어느 순간우리가 자랐던 둥지와 같은 그 시절로 돌아가 옛 일을 추억하게 된다. 그때 그

시절 알고 배웠던 많은 것들이 의식의 저 밑바닥 언저리에 자리 잡아 지금의 나를 있게 하고, 인생의 자양분이 되어 삶을 풍요롭게 하는 것은 아닐지.

50년 전 나와 함께 섬을 그리고 바다를 그렸던 그 시절 친구들처럼 그렇게 성란이도 처음 그림을 그리지 않았을까. 우리가 같이 공부하던 그 교실에서.

양기혁 (여행작가)

차례

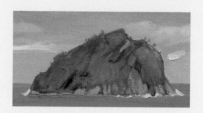

바람 :

아름다운 서귀포

내 고향 서귀포

　나의 작업은 현장에서 느낀 점을 순간적으로 캔버스에 옮기는 일이다. 요즘 즐겨 찾는 주제는 내 고향 제주의 풍경이다. 나의 하루는 생각하고 그리는 시간으로 전부 채워진다. 혼자 하는 작업이 항상 즐겁지만은 않다. 나 자신과의 싸움이다.

　몇 년 전부터 아름다운 서귀포를 주제로 그림을 그리고 있다. 이 작품은 2년 전부터 시작했던 100호 크기의 그림인데, 너무 짧은 시간 내에 스카이라인이 변해버렸다. 진정한 아름다움이 사라지고 있는 서귀포를 염려하면서 안타까운 마음에 내 손은 더 바빠졌다.

　서귀포는 아직까지도 고유의 아름다움이 남아 있다. 한라산과 서귀포 앞바다 위에 떠 있는 섬들(섶섬·문섬·범섬…). 서귀포 시내야 시대가 바뀌면서 필요에 의해 변해갈 수밖에 없겠지만 해안가만이라도 제한적인 허가를 두어 무작위식 개발이 되지 않았으면 좋겠다. 더 많은 관광객을 유치하기 위해서라도 서귀포에서만 볼 수 있는 아늑함과 정겨움, 옛날 영화 세트장 같은 오밀조밀한 거리와 집들은 더 이상 잃지 말아야 하는 관광 상품이다.

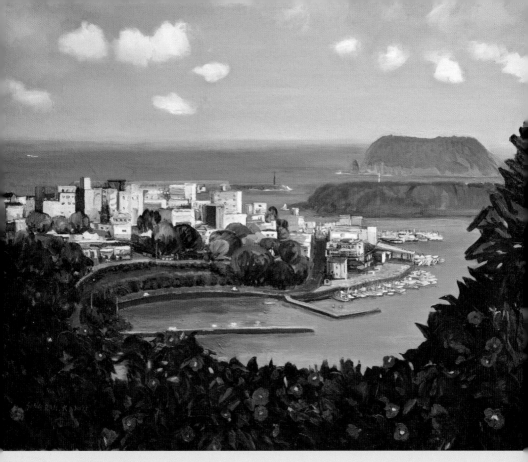

아름다운 서귀포
Oil on Canvas, 162×130cm, 2015

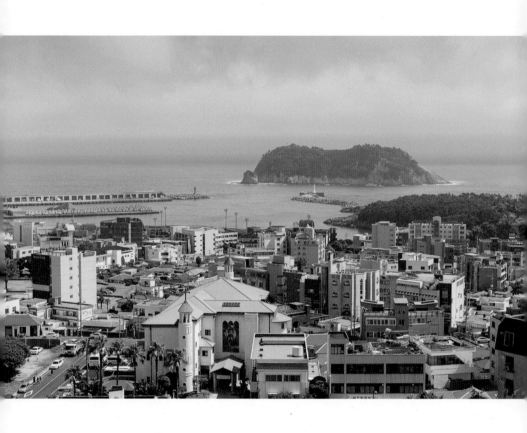

새섬과 문섬이 서귀포 앞바다에 아름답게 펼쳐져 있다.

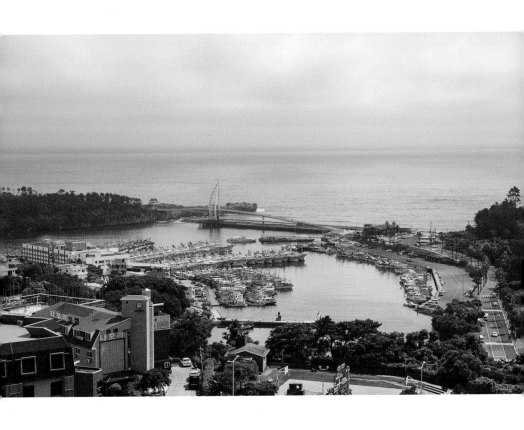

섶 문 범
섬 섬 섬

　제주여행의 기억은 서귀포 앞바다에 마치 그림처럼 떠 있는 섶섬, 문섬, 범섬, 이 세 개의 섬이 주는 강한 인상으로부터 시작하는지도 모른다. 이 섬들은 서귀포항을 배경으로, 또는 정방폭포를 배경으로 서귀포 칠십리 길을 따라 해안절경을 만들어준다.

　섶섬(森島)은 보목동 앞 해상에 위치해 있으며, 나무가 많아 설피섬 또는 섶섬이라고 불린다.

　문섬(文島)은 섬에 아무것도 없는 민둥섬이라는 의미이다.

　범섬(虎島)은 섬의 모양이 마치 호랑이와 같다고 하여 생겨난 이름이다.

　이 작은 섬들의 역사는 50만 년 전으로 거슬러 올라갈 정도로 오래된 섬들이다. 그리고 오래된 섬들답게 고답적 아름다움을 전해준다. 서귀포의 잊을 수 없는 아름다움은 서귀포 앞바다에 떠 있는 이 섬들이 주는 알 수 없는 매력 때문이리라. 나의 그림은 이 섬들로부터 시작한다.

섶섬과 수선화
Oil on Canvas, 53×37cm, 2015

서귀포 시내를 배경으로 섶섬이 환상적으로 떠 있다.

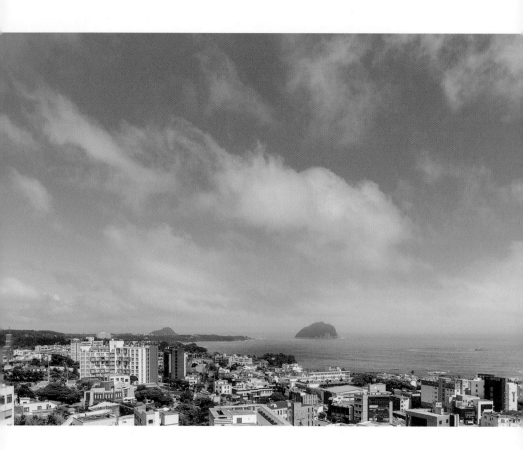

서귀포 앞바다
Oil on Canvas, 72.7×53cm, 2015

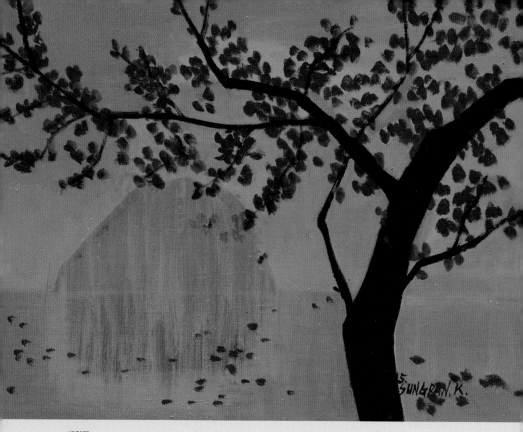

매화꽃
Oil on Canvas, 60.6×45.5cm, 2015

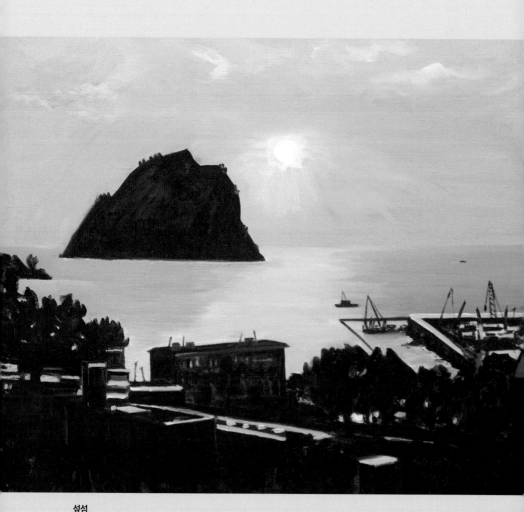

섶섬
Oil on Canvas, 90.9×72.7cm, 2013

추억
유채꽃

초등학교 미술시간엔 으레 멀리 원경에 섶섬을 그리고, 가까운 근경에
유채밭과 돌담을 어두운 암갈색(burnt umber)으로 그렸다. 그리고 듬성듬성
엉성한 현무암 돌담 사이로 보이는 유채꽃을 돌담 구멍 사이사이에 노란색
과 연두색으로 칠했는데 담임선생님이 칭찬을 하셨다. 그때 내가 그림을 잘
그리는구나 하고 생각하게 되었다.

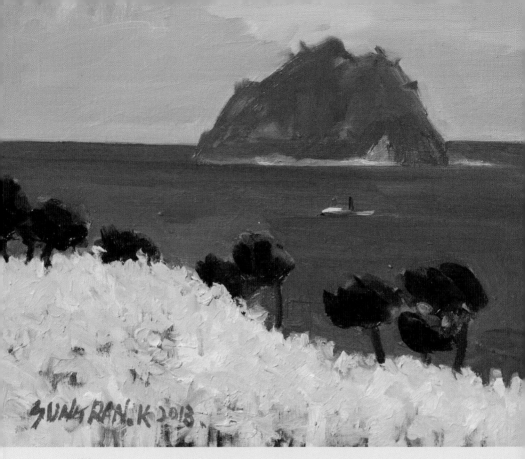

섶섬
Oil on Canvas, 24×19cm, 2013

미
역
허
채

어린 시절 우리 집 앞 자구리 바닷가는 내 놀이터였다. 양은 세숫대야에 수건과 구제품 수용복(무명천에 꽃무늬 원피스)을 넣고 아무도 나오지 않은 한적한 바닷가로 나가 세숫대야를 붙잡고 뒷발로 퐁당퐁당 물장구를 치면서 놀고 있으면 벗들이 한 명씩 나왔다.

이렇게 정신없이 놀다 와~~ 하는 함성에 깜짝 놀라 쳐다보면 하얀 해녀복을 입은 해녀들이 한꺼번에 커다란 함성을 지르며 바다로 뛰어나가던 모습이 무척 인상적이었다. 깜짝 놀라 쳐다보던 내 시야에 그 모습은 하얀 새들이 우르르 날아가는 것 같았다.

당시에는 환금성이 높았던 미역은 개인적인 채취가 금지되었다. 마을 공동으로 미역 채취를 허가하는 날에 온 동네 아낙네가 모두 모여 미역을 채취하였다. 그러다 보니 해안가는 허채가 허락되는 날에 하얀 해녀복을 입은 해녀들이 밀물처럼 밀려들었던 것이다. 저승길을 오가는 물질을 하며 가난한 삶을 온몸으로 개척하면서도 이어도를 꿈꾸었던 강인한 해녀들의 삶은 나에게 새로운 기억으로 다가온다.

【미역허채 : 함부로 미역을 따게 안 하고 날을 정하여 채취하게 함】

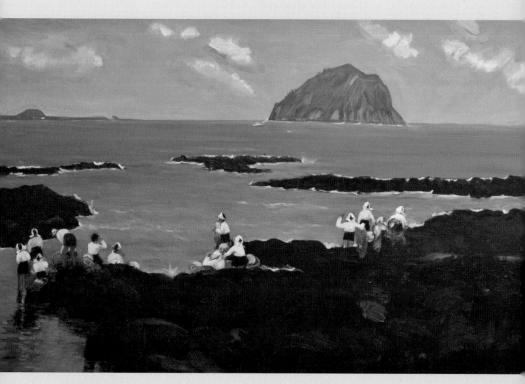

자구리 해안
Oil on Canvas, 116.7×72.7cm, 2015

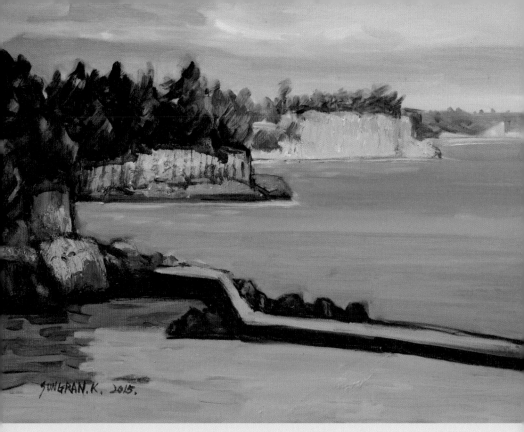

자구리 해안
Oil on Canvas, 53×33.3cm, 2015

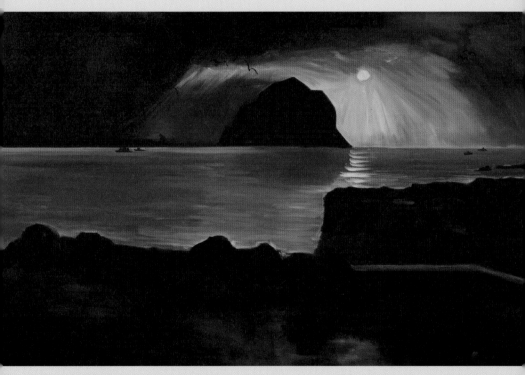

자구리 해안
Oil on Canvas, 130.3×80.3cm, 2015

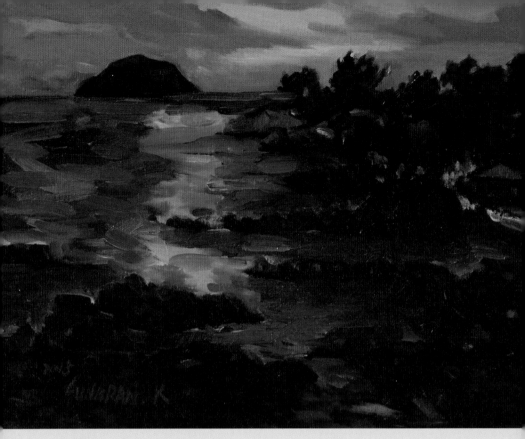

보목포구
Oil on Canvas, 41×31.8cm, 2015

법
환
포
구

　친정이 제주라서 남편은 항상 내 고향 제주로 휴가 오는 것을 좋아했다.
하지만 오랜만에 온 식구가 모여 하루 세끼 먹고 치우다 보면 금방 휴가가
끝나버려서 정작 제주에서의 현장 사생은 그림의 떡이었다.
　어느 해인가 아버지는 법환포구로 사생을 나가자고 하셨다. 남편은 차를
몰고 법환포구가 내려다보이는 언덕으로 아버지와 나를 데려다주었다.

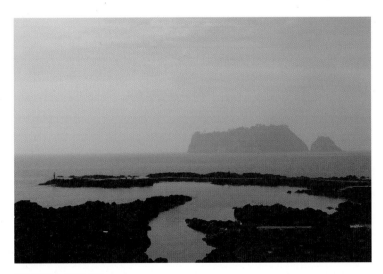

법환포구에서 바라본 범섬

술 좋아하는 남편은 캔맥주와 안주를 챙기고는 아버지와 함께 내 등 뒤에 앉아서 그림을 그리는 모습을 바라보았다. 얼마 지나지 않아 심심해진 남편은 그만 그리고 가자고 졸라댔고, 나는 그림을 완성하지 못한 채 화구를 챙기고 있었다. 그런데 아버지는 괜찮으니 좀 더 그리고 가라며 못내 아쉬워하셨다.

결혼과 함께 교직을 그만 두고 살림만 하는 나를 안쓰러워하시던 아버지는 그림을 다시 시작한 내가 대견해서 마냥 좋아하셨는데…. 아버지는 알고 계셨을까? 진정한 친구는 자신이 좋아하는 일이라는 것을….

그때 그리다가 만 미완성이었던 풍경이 지금은 많이 변해버린 모습보다 훨씬 나은 것 같아서 과거에 스케치 한 것으로 그림을 완성했다.

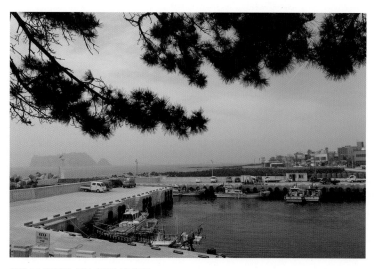

시멘트로 방파제를 만든 현재의 법환포구

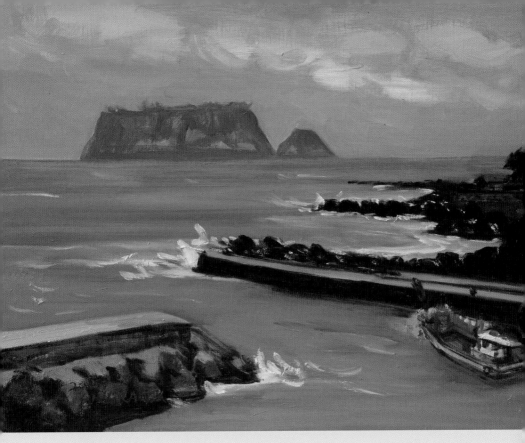

법환포구
Oil on Canvas, 53×45.5cm, 2015

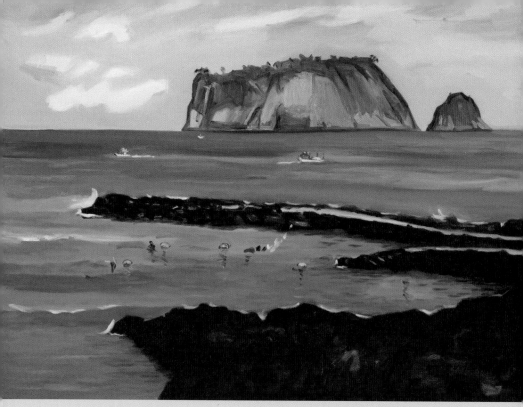

법환포구에서 바라본 범섬
Oil on Canvas, 91×65.2cm, 2015

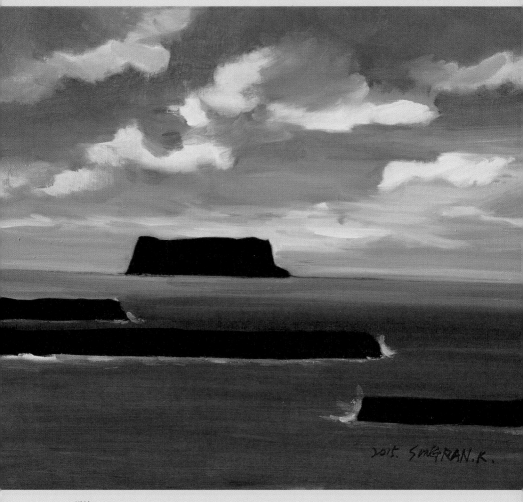

범섬
Oil on Canvas, 53×45.5cm, 2015

이중섭 거리를 시작으로 작가의 산책길을 걷다 보면
서귀포의 아름다운 풍광들을 만날 수 있다.

관광극장

서귀포

초등학교 시절 학예회는 서귀포 이중섭 거리에 있는 관광극장에서 열렸다. 3학년 때는 소풍이라는 제목의 인디언 춤곡에 맞추어 춤을 추면서 실제로 춤추는 중에 도시락을 펴서 먹었다. 관객석에서 와~ 하고 웃음소리가 터져 나왔다. 5학년 때는 키가 맞는 6학년 언니들과 함께 부채춤을 추며 빙글빙글 돌던 추억이 있다. 학년이 끝날 때 그림이 아니라 무용 특기상을 받았다. 초등학교 이후 키는 더 이상 자라지 않았다.

일본 동경태평양미술대학을 나오신 고성진 화백은 금년 96세로 생존해 계시며 유명하신 남관, 박득순, 이준 화백과 동창이시다. 서귀포의 1세대 서양화가이시다. 그 자제분인 고영우 화백도 국내는 물론 국외에서 유명한 세계적인 작가다. 서귀포 관광극장에 명화가 들어오면 지금도 살아 계신 고성진 화백과 아버지는 함께 구경을 가셨다. 살아 계실 때 아버지는 미술과 관련하여 두 분이 통한다고 하셨다. 그 영향으로 대학을 들어가기 전부터 고영우 화실에서 유화를 그릴 수 있었다. 그런 어른들이 계셨기에 나의 예술의 감수성을 키우는 데 원동력이 되지 않았나 싶다.

또 다른 기억 속의 우리집은 오래된 LP판이 많았다는 것이다. 어릴 적 외국어로만 되어 있어서 무슨 곡인지 몰랐던 곡의 제목은 한참 뒤에야 알게 되었다. 이탈리아 도니제티의 오페라 〈사랑의 묘약〉 중 '남 몰래 흐르는

이중섭 거리를 올라가면 언덕의 오른쪽에 서귀포 관광극장이 위치해 있다.

눈물' 등은 어린 맘에도 그 곡이 그렇게 슬프고 좋아서 턴테이블 위에 바늘을 그 부분에만 올려놓고 되풀이해서 듣고 또 들었던 기억이 있다.

명곡이나 명화는 모든 이의 가슴을 울리는 것 같다. 지식의 고하를 막론하고 예술의 이론을 몰라도 좋은 작품은 사람들의 마음에 동요를 일으킨다. 나도 내가 이 세상을 떠날 때 쓰레기로 버려질 그림이 아닌 사람들의 마음에 울림이 느껴질 그림을 그리고 싶다.

이중섭 창작스튜디오

주로 현장 사생을 많이 하던 나는 강원도와 전라도로 내려가서 작업을 하곤 했었다. 그러던 중 오랫동안 떠나 있던 내 고향 제주의 그림을 그리고 싶은 마음이 강렬하게 솟구쳤다. 그런 나의 바람에 때를 맞춰 2013년 이중섭 창작스튜디오에 공모하게 되었고 입주하는 행운을 누렸다. 그림을 그리겠다고 친정인 제주를 방문하곤 했지만 매번 빈 캔버스를 들고 가기 일쑤였다. 그런 점에서 이중섭 창작스튜디오는 작가를 위한 최상의 조건이었다. 저가 항공이 생겨 서울과 제주를 부담 없이 오갈 수 있는 것도 제주 작업실의 커다란 매력 중의 하나였다.

내가 입주한 501호는 제일 높은 층이었다. 4층만 해도 창문을 열면 앞 건물 벽이 보이는데, 5층은 섬과 바다가 내다보이는 시야가 확 트이는 넓은 방이었다. 목요일에 제주 작업실에 내려왔다가 월요일에 올라가는 일을 일년 동안 하다 보니 새로운 생활이 되었다. 서울에서 정신없이 바쁘게 돌아

이중섭 거리 입구에 위치한 이중섭 창작스튜디오

가는 생활에서 벗어나 제주공항에 내리면 확연히 다른 공기가 나를 들뜨게 했다. 또한 그렇게 그리워하던 바다를 서귀포 작업실 5층의 창문을 통해 바라볼 수 있어서 더없이 행복했다. 가스실에 갇혀 있던 사람들이 공기가 들어오는 곳으로 코를 들이대는 영화의 한 장면처럼 그해에 제주는 내게 숨쉬기 위한 곳이었다. 지금 생각하니 그때만큼 행복한 해는 없었던 것 같다. 소중한 사람들을 만나 볼 수 있는 고향이 좋았다. 모든 게 감사했다.

계약 기간 일 년이 끝났을 때는 작업실에서 그린 그림들을 서울로 가지고 가지 못할 정도로 많아졌다. 어쩌다 잠깐 왔다 가는 제주와 오랜 시간 지내 본 제주는 많이 달랐던 것이다. 하루에도 수백 번 시시각각 변하는 빛과 바람, 강렬한 색채로 인해 나는 그동안 제주의 아름다움에 매료되었던 것이다.

젊은 작가들과의 작업 얘기며 작업실 탐방도 내 작업을 돌아보게 되는 계기가 되었다. 여러 번 전시회를 함께 열면서 젊은 시절로 돌아간 느낌이었다. 하나같이 사랑스런 동료들이었다. 그러는 사이 아예 제주에 작업실을 옮기게 되었고, 30년 서울에서의 작업을 접고 제주에 정착하였다. 그리고 30년 그림 생활이 밑거름이 되어서 나의 붓은 제주에서 더욱 힘차게 캔버스를 오가고 있다.

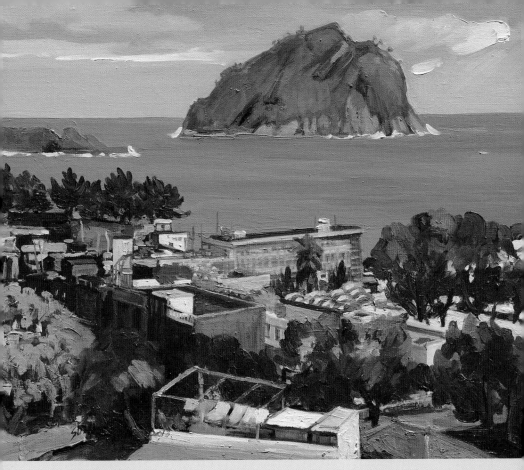

아름다운 서귀포
Oil on Canvas, 65.2×53cm, 2013

온 많 비 서
다 이 가 귀
포
는

어린 시절

유독 비를 좋아 했던

나는

비 오는 날이면

우비와 장화를 신고

아스팔트가 깔린

한적한 서귀포 시내를 걸어 다녔다.

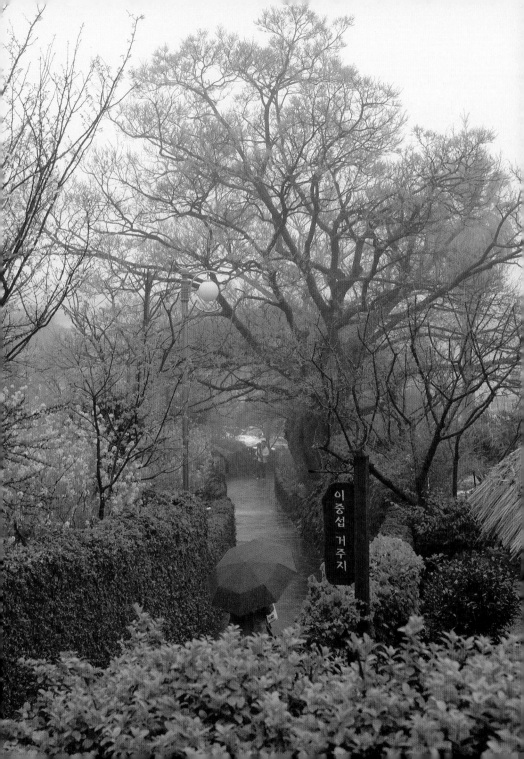

하루종일 그림을 그린다

많은 상념에 빠진다.
과거와 미래를 오가며
끝없는 꿈이 이어진다.
나의 하루는 행복하다.

이중섭은 서귀포 앞바다를 바라보며 주옥 같은 명작을 탄생시켰다.

칠 서
십 귀
리 포

바닷물이 철석철석 파도치는 서귀포
진주 캐는 아가씨는 어디로 갓나
희바람도 그리워라 뱃노래도 그리워
서귀포 칠십리에 황혼이 온다

금비늘이 반작반작 물에 뜨는 서귀포
미역 따던 아가씨는 어디로 갓나
금조개도 그리워라 물파래도 그리워
서귀포 칠십리에 별도 외로워

진주알이 아롱아롱 꿈을 꾸는 서귀포
전복 따던 아가씨는 어디로 갓나
물새들도 그리워라 자개돌도 그리워
서귀포 칠십리에 물안개 곱네

【1934년 6월 제주를 여행했던 시인 조명암이 서귀포의 아름다움을 시로 읊었다.】

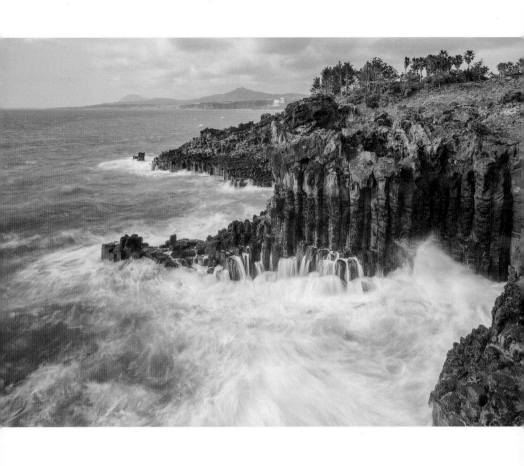

주상절리가 가장 아름다울 때는 파도와 만나 포말을 만드는 순간이다.

칠십리 시공원에서는 서귀포에 대한 시인들의 사랑을 시비로 만나볼 수 있다.

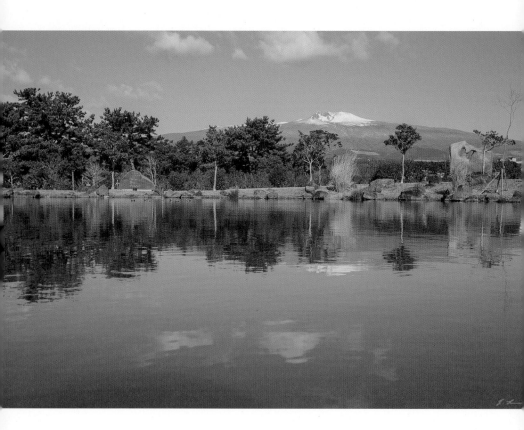

칠십리 시공원 전망대에서 바라본 한라산과 천지연 폭포

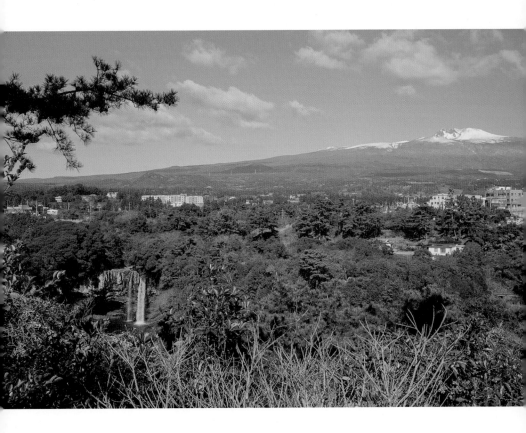

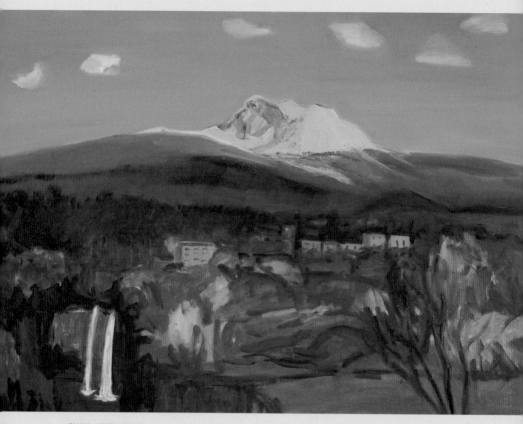

칠십리 시공원 전망대
Oil on Canvas, 91×65.2cm, 2015

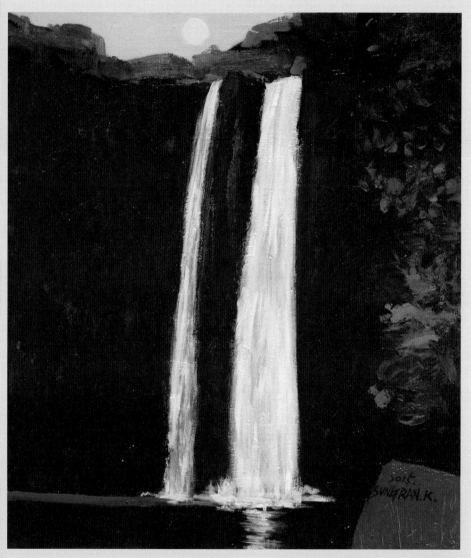

천지연 폭포
Oil on Canvas, 53×45.5cm, 2015

정
방
폭
포

앞
에
서

그 동안 그대에게 쏟은 정은

헤아릴 수 없이 많지만

이젠 그 절정에서

눈과 귀로만 돌아옵니다.

그것도 바닷가에 이르러

송두리째 몸을 날리면서

그러나 하늘의 옷과 하늘의 소리만을

오직 아름다움 하나만을 남기면서

그런 아슬아슬한 불가능이

어쩌면 될 것도 같은

이 막바지의 황홀을

그대에게 온통 바치고 싶습니다.

【정방폭포 앞에서 누구나 한 번쯤 떠올리는 박재삼 시인의 시】

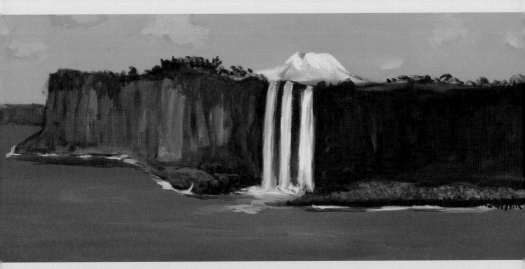

정방폭포
Oil on Canvas, 91×40cm, 2015

서복의 전설

　정방폭포 옆 서복공원에는 서복전시관이 위치해 있다. 대부분의 여행객들이 그 앞을 지날 때면 낯선 중국풍의 건물에 의아해 하곤 하는데, 이곳은 서귀포에 얽힌 서복의 전설을 스토리텔링 한 후 전시관으로 꾸민 있는 곳이다.

　전설에 따르면, 중국 제나라 사람 서복은 진시황에게 봉래, 방장, 영주라고 하는 삼신산에 신선이 살고 있으니 동남동녀를 데리고 신선을 찾으러 갈 수 있도록 허락해달라는 상소를 올렸다. 이에 진시황은 서복에게 동남동녀 1천 명을 데리고 영주산(한라산)에서 불로초를 구해 오도록 하였다.

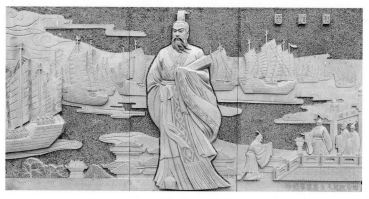

서복이 진시황의 명령을 받아 동남동녀 1천 명을 데리고 바다를 건너는 장면을 묘사하고 있다.

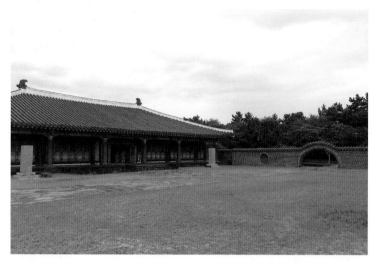
서복전시관 전경

그러나 불로초를 구하지 못한 서복은 서귀포 앞바다 정방폭포 암벽에 '서불과지(徐市過之)' 글자를 새기고는 서쪽으로 돌아갔다고 한다. 여기서 서귀포(西歸浦)의 지명이 유래되었는데, 서귀포는 '서쪽으로 돌아간 포구'라는 의미로 해석한다.

최근에 서복전시관에서는 서복 10경을 만들어 서귀포의 의미와 아름다움을 느낄 수 있도록 스토리텔링하였다. 1경은 서불과지(徐市過之), 2경은 서귀기원(西歸起原), 3경은 동남동녀(童男童女), 4경은 장군수복(將軍壽福), 5경은 승진대로(昇進大路), 6경은 용왕해송(龍王海松), 7경은 해파낙청(海波樂聽), 8경은 일등천경(一等天景), 9경은 황근만화(黃槿滿花), 10경은 장자족구(莊子足灸)로 나누었다. 서복전시관 해설사의 안내를 받으며 서귀포의 전설에 귀 기울여 볼만하다.

용왕해송 사이로 섶섬이 아름답게 자리 잡았다.

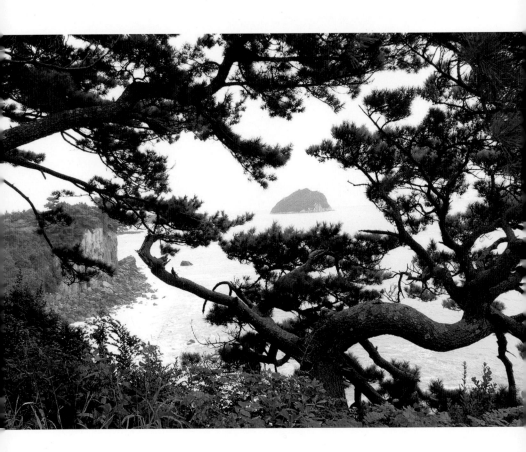

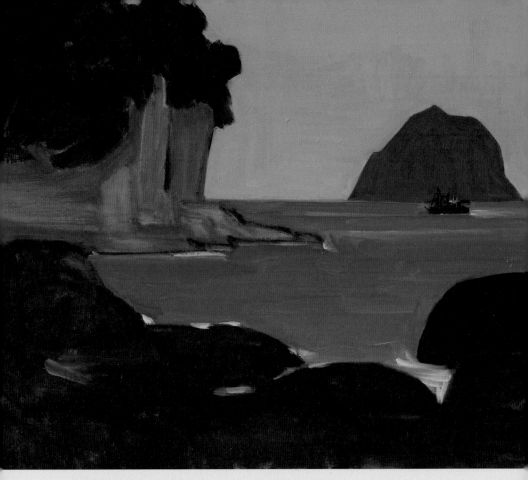

정방폭포에서 본 섶섬
Oil on Canvas, 53×45.5cm, 2015

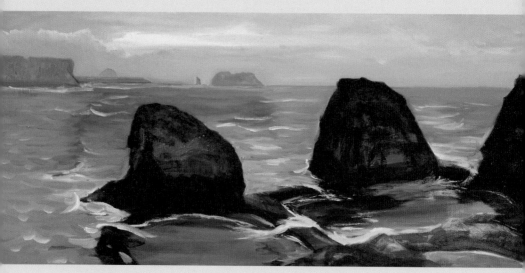

황우지 해안
Oil on Canvas, 91×40cm, 2015

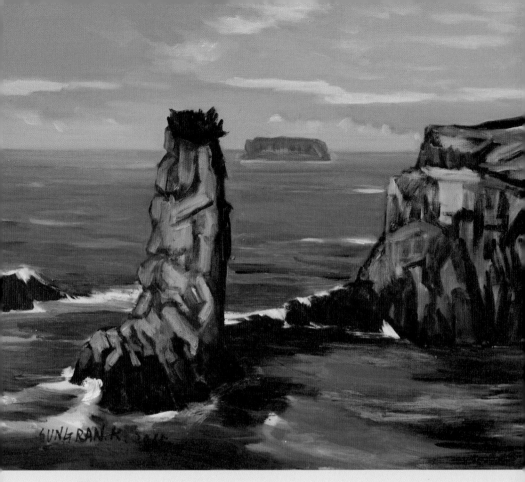

외돌개
Oil on Canvas, 60.6×50cm, 2015

돈 계
내 곡
코

무더운 여름 날 토산리 친구들이 바다로 가자고 화실로 찾아왔다. 마침 장날이라 우리는 옥수수랑 자두와 수박을 사서 물놀이에 나섰다. 며칠 전 서울에서 애인하고 함께 휴가 온 아들이 외돌개와 황우지 해안에서 수영도 하고 다이빙도 하면서 좋았다고 말하는 친구는 섭섭함과 호기심으로 우리를 황우지 해안으로 안내했다. 한껏 기대에 부풀어 튜브까지 들고 황우지 해안으로 갔는데 마침 파도가 높아서인지 빨간 출입금지 띠가 둘러쳐져 있었다.

날씨는 덥고 뾰족한 대안도 없어 허연 파도가 치는 바닷가를 쳐다보며 망설이는데 젊은 여행객이 "이럴 땐 돈내코 계곡으로 가래" 하면서 스마트폰을 쳐다보면서 외쳤다. 우리도 돈내코 계곡으로 차를 몰았다. 어떻게 알고 왔는지 돈내코 계곡은 이미 여행객과 더위를 피해 나온 사람들로 북적거렸다. 겨우 바위에 걸터앉아 발을 담갔는데 등이 오싹할 정도로 차가웠다. 한라산에서 내려오는 물이라 깨끗하고 맑았다. 올해 물놀이는 돈내코에서 친구들과 너무 시원한 여름을 보냈다.

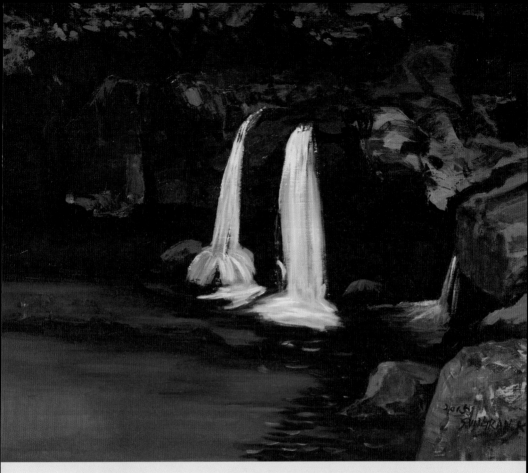

돈내코 원앙 폭포
Oil on Canvas, 72.7×60.6cm, 2015

비 기 엉
를 다 또
　 리 폭
　 는 포

엉또폭포를 그리면서 대학 시절 우제국 동양화과 교수님이 떠올랐다. 주말이면 반찬과 용돈을 얻기 위해 제주에서 서귀포로 갈 때 5 · 16 도로를 넘어가는 버스를 탔다. 당시 갓 부임했던 우제국 교수님은 어느 날 스케치 도구를 들고 내 옆 좌석에 앉으셨다. 이 얘기 저 얘기 하다가 "학생! 혹시 서울서 유학 왔나?" 하고 물어 보신 게 기억난다. 버스가 서귀포에 도착할 때쯤 "학생! 시간 되면 동행해줄 수 있나?" 하고 제안하셨다.

엉또폭포 가는 길

교수님을 따라 간 곳은 생전 처음 보는 높고 커다란 바위벽이었다. 당시는 비가 온 지 오래 되어 바싹 말라 있는 벽이었다. 교수님과 스케치를 하다가 폭포 근처 낡은 집 부엌 항아리에서 양재기 그릇에 물을 얻어 마셨다.

　　스케치를 마치고 서귀포 시내에 도착하니 날이 어둑어둑해졌다. 헤어지기 전 교수님은 동행해 주어 고마웠다며 자장면을 사주셨다. 달고 맛있었다. 그런 교수님은 내가 졸업도 하기 전에 간암으로 돌아가셨다. 우리 미술과 교수님들과 제자들은 얼마나 엉엉 울었는지 모른다. 그때를 생각하니 또 눈물이 흐른다. 키가 크고 자상하셨던 교수님은 너무 젊은 나이에 타향인 제주에서 아깝게 돌아가셨다. 지금은 고인이 되신 양창보 교수님도 아까운 후배를 잃은 슬픔에 호랑이 울음소리를 내시면서 우셨다.

　　그 시절 교수님도 작가로서 아름다운 제주 풍경에 매료되어 제주로 내려오셨던 건 아니었을까? 갈필로 그리던 교수님 작품이 떠오른다.

엉또폭포 가는 길에 위치한 무인카페

메마른 폭포의 물줄기가 드디어 비를 만나 낙하한다.

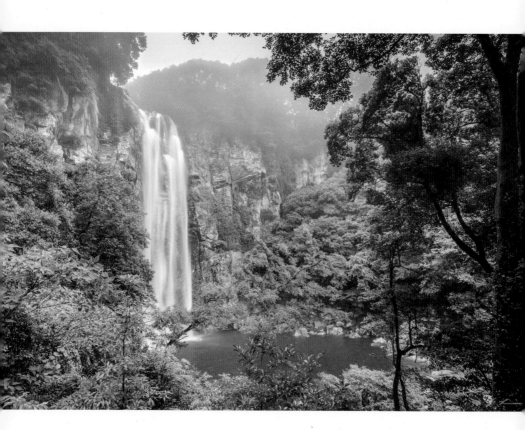

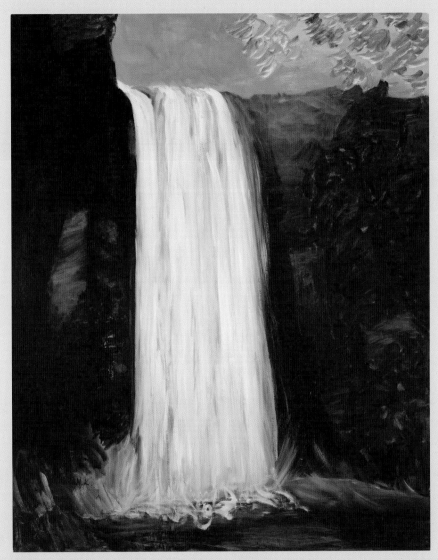

엉또폭포
Oil on Canvas, 162×130cm, 2015

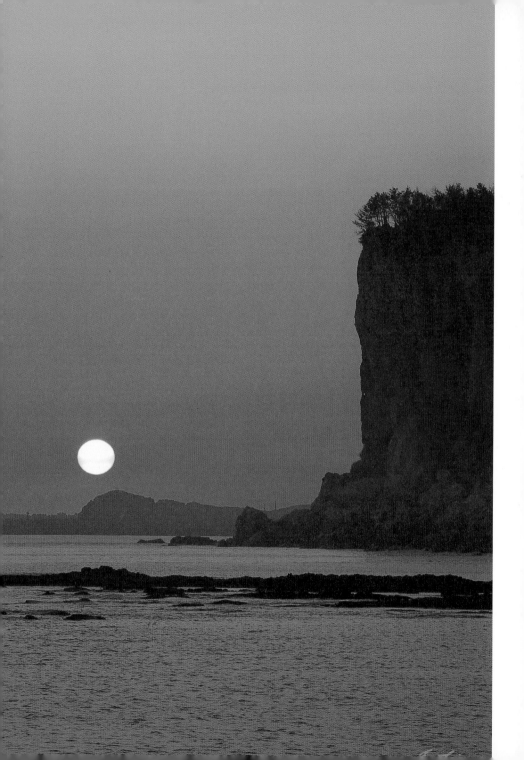

일몰
Oil on Canvas, 60.6×45.5cm, 2015

화산 :

한라산
산방산

한 서
라 귀
산 포

　제주 신화에서는 설문대할망이 치마에 흙을 담아 와 제주도를 만들었고, 다시 일곱 번의 흙을 떠서 한라산을 만들었는데, 한라산을 쌓기 위해 흙을 퍼 나르다가 흘린 흙이 365개의 오름이 되었다고 전한다.

　한라산은 서귀포 쪽에서 보면 수려한 얼굴을 보는 듯한 자태를 드러낸다. 개인적으로는 기당미술관 쪽에서 보는 한라산의 모습을 가장 좋아한다. 아침 산책 나갔다가 내가 둘러보는 코스다.

　서귀포 내려와서 나의 마음을 제일 끌었던 것은 외출을 해서도 우연히 고개를 들면 든든한 아버지처럼 나를 내려다보는 한라산이 있다는 것이고, 바다가 보고 싶으면 금방 바다로 달려갈 수 있다는 것이다. 요즘은 법환포구에 빠져 있다.

　비 오는 날은 비 오는 대로 운치가 있다. 제주시에서 바라보는 한라산은 관음사 옆 내도에서 바라본 모습이 제일 좋다. 등산할 때 이쪽으로 올라가면 힘들어서 성판악으로 올라가서 내려올 때 관음사 쪽으로 내려오면 좋다. 예술이 그렇듯이 천년 고찰들을 가보면 뭔가 다른 숙연함이 압도한다. 관음사가 그렇다. 감성이 풍부하고 예리한 편이라 그곳의 느낌이 전달된다.

한라산
Oil on Canvas, 53×33.3cm, 2015

눈 쌓인 저 한라산은 뜨거운 화산의 흔적을 간직하고 있다.

뾰족한 한라산 봉우리를 잘라 바다로 던지니
정상을 잘라낸 부분이 파여 백록담이 되었다고 전한다.

일몰의 붉은빛이 한라산의 윤곽을 더욱 뚜렷이 드러낸다.

추억
한라산

"멋없는 것은 생존이고, 멋있는 것은 생활이다."

대학시절 여름방학 시작하기 전 종강을 앞두고 1학년에서 4학년 전 학년이 한라산으로 MT를 갔다. 선남선녀 선발대회도 하고 이미지 게임도 했는데 내가 뽑혔다.

마침 서울 사는 미술대학 시절 친구들이 서귀포로 내려와 북촌에서 바탕쉼터라는 소박한 펜션을 하는 순신이네서 하룻밤을 함께 보내게 되었다. 대학시절 이야기를 하면서 까맣게 잊고 지내던 옛 추억을 순신이가 기억을 해냈다. 지금 생각하니 그 당시는 그런 명언을 외우고 다녔던 것 같다.

어리목 산장에서 저녁에는 고고 파티도 했는데, 손전등으로 켰다 껐다 하면서 사이키 조명까지 흉내를 냈던 게 돌이켜보면 웃음이 나온다. 낭만이 있었던 대학시절이었다. 제주에서 태어나 제주에서 대학을 다녔기에 기억할 수 있는 추억이다.

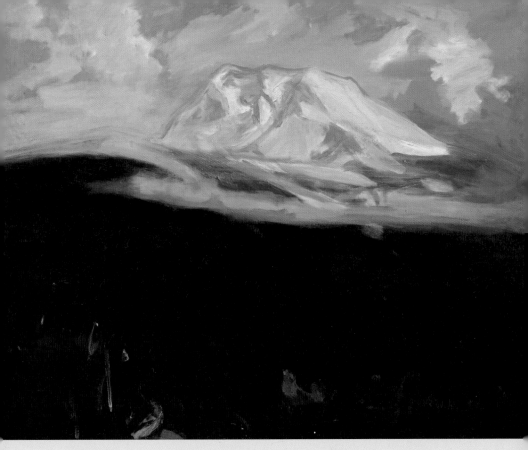

한라산
Oil on Canvas, 116.7×91cm, 2015

바람 한 점 없이 고요한 날, 소천지가 눈 쌓인 한라산을 품어 안았다.

한라산 너머로 해는 기울고 너른 목장에서 소들은 평화롭게 풀을 뜯고 있다.

대
정
향
교

 대정향교 가는 길은 추사(秋史) 김정희의 유배길과 맞닿아 있다. 대정읍 추사기념관에서 6.7킬로미터 떨어져 있는 대정향교를 향해 가다 보면 마늘 밭 안쪽으로 방사탑이 뾰족한 단산(바굼지오름)을 배경으로 갑자기 턱 하고 나타난다. 거대한 박쥐가 날개를 편 모습을 연상시키는 단산을 따라가다 보면 그 너머 둥글게 모아진 산방산이 보이고 그 안쪽으로 대정향교가 아늑하게 자리 잡고 있다.

 대정향교는 조선시대 태종 8년에 지방민들을 교육하고자 창건되었다고 한다. 조선 후기 효종 때 단산 아래로 이전하였는데, 대성전, 명륜당, 동재, 서재, 신삼문, 정문, 대성문 등이 현존하고 있다. 대성전 측면으로 난 작은 문을 통해 들어서면 사당인 대성전이 먼저 보이고 그 앞에 강당인 명륜당이 위치해 있다. 명륜당은 검은 현무암 담장으로 둘러쳐져 있고, 대성전과 명륜당 마당 양쪽에는 기숙사인 동재와 서재가 자리 잡고 있다.

 건물 주위에는 세월의 무게를 간직한 굵은 소나무와 팽나무들이 우람하게 서 있다. 그나마 이 오래된 나무들이 허술하게 복원된 향교의 옛 멋을 살려주고 있는 듯하다. 찬바람이 부는 계절에 이곳을 찾으면 추사의 〈세한도〉에 등장하는 소나무를 만날 수도 있을 것만 같다.

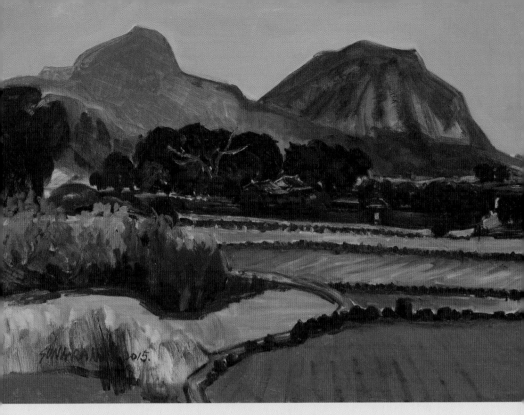

대정향교
Oil on Canvas, 72.7×53cm, 2015

소나무, 팽나무 등 오래된 나무로 둘러싸인 대정향교의 전경이 고즈넉하다.

유배길
추사

지금의 제주는 살아보고 싶은 낭만의 섬으로 인식되지만, 한때는 멀고 먼 절해고도의 거친 유배의 땅이었다. 조선시대에는 사화와 당쟁에 휘말려 제주로 유배당한 이들이 많았다. 제주에서 비극적 최후를 맞이한 광해군을 비롯하여 고승 보우, 우암 송시열, 백산 이세번, 김정, 정온, 김상헌, 남상헌 등이 그들이다. 그중에서도 가장 알려진 이는 추사 김정희 선생이다.

추사 적거지

추사유배길은 대정읍 추사관에서 시작하기도 하고 끝나기도 한다.

조선시대 예술가이자 학자인 추사 김정희는 8년 3개월 동안 제주 유배 생활을 하면서 추사체를 완성하였다. 추사는 당대 권력과의 갈등 속에서 억울한 누명을 쓴 채 55세 때인 헌종 6년(1840년 9월) 위리안치(圍離安置: 유배지에서 외부 출입을 할 수 없도록 가시 울타리를 쳐놓고 집안에서만 있도록 하는 형벌)의 형벌을 받고 서귀포시 대정마을에서 유배의 삶을 보냈다.

제주대학교 스토리텔링연구개발센터는 2011년 '추사유배길' 3개 코스를 만들었다. '추사유배길'은 독특한 예술적 경지를 완성한 예술가의 삶과 정신을 체험할 수 있도록 문화콘텐츠로 기획된 또 다른 제주의 문화상품이다. 추사유배길을 따라가다 보면 새로운 제주와 만날 수 있다. 어렵게 만들어진 이 좋은 코스들이 제주를 찾는 여행객들에게 새로운 감성을 전해주었으면 좋겠다. 대정읍 추사기념관에서 시작하는 3개 코스는 다음과 같다.

1코스 집념의 길에서 만나는 단산과 방사탑

추사체로 멋지게 디자인된 2코스 인연의 길에서 만나는 감귤 창고

1코스 '집념의 길' : 제주추사관 ⋯→ 숭죽사 터 (0.2Km) ⋯→ 송계순 집터 (0.3km) ⋯→ 드레물 (0.6km) ⋯→ 동계 정온 유허비 (0.7km) ⋯→ 한남의숙 터 (1km) ⋯→ 정난주 마리아묘 (2.8km) ⋯→ 남문지못 (5.1km) ⋯→ 단산과 방사탑 (6.1km) ⋯→ 세미물 (6.6km) ⋯→ 대정향교 (6.7km)

2코스 '인연의 길' : 제주추사관 ⋯→ 수월이못 (1.1Km) → 추사와 감귤 (1.7km) ⋯→ 제주옹기마을 (3.2km) ⋯→ 추사와 매화 (4.3km) ⋯→ 곶자왈 (5.6km) → 추사 와 편지 (7.5km) ⋯→ 오설록의 서광다원 (8km)

3코스 '사색의 길' : 대정향교 ⋯→ 추사의 완당인보 (0.2Km) ⋯→ 추사와 건강 (2.6km) ⋯→ 추사와 사랑 (4.9km) ⋯→ 추사와 아호 (5.3km) ⋯→ 안덕계곡 (10.1km)

2코스 인연의 길에서 만나는 오설록의 서광다원

3코스 사색의 길에서 만나는 추사의 완당인보

수선화

一點冬心朶朶圓 (일점동심타타원)

한 점 찬 마음처럼 늘어진 둥근 꽃

品於幽澹冷雋邊 (품어유담냉준변)

그윽하고 담담한 기품은 냉철하고 준수하구나.

梅高猶未離庭砌 (매고유미이정체)

매화가 고상하다지만 뜰을 벗어나지 못하는데

淸水眞看解脫仙 (청수진간해탈선)

맑은 물에서 진실로 해탈한 신선을 보는구나.

【추사 김정희가 제주로 유배 와서 지천에 깔린 수선화를 완상하며 지은 한시】

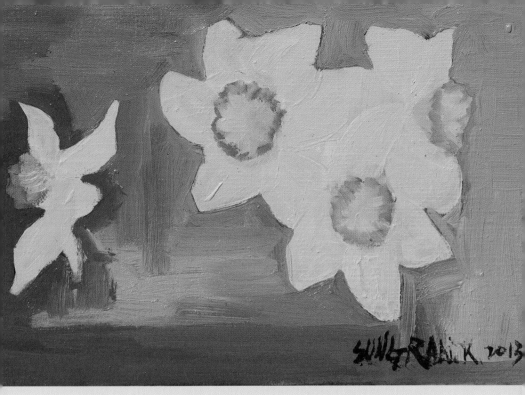

수선화
Oil on Canvas, 27.3×22cm, 2013

감동

산방산

 추사유배길에서 만나는 산방산의 모습은 제주를 떠올리는 가장 멋진 인상을 남긴다. 현실과 동떨어져서 존재하는 듯 눈앞에 우뚝 나타나는 산방산의 위용은 지울 수 없는 사랑과 같은 모습이다.

 산방산에 대한 나의 현장 사생은 주로 송악산에서 바라보는 모습이 많다. 송악산의 올레 10코스에서 내려다보면 사계해안과 산방산, 그 너머로 한라산이 그림을 그려도 좋다는 듯이 어울러져 있다.

 사생을 나갈 때면 제일 중요한 게 날씨다. 심지어 어떤 날은 성산일출봉이나 산방산을 아예 보여주지 않을 때도 있다. 한참 동안 날씨가 바뀌기를 기다리다 보면 용이 하늘로 승천하듯 구름 속에서 쑤~욱 얼굴을 내밀면서 그 멋있는 자태를 보여준다. 사랑하는 사람을 만나듯 반갑고 고마운 맘에 재빠르게 붓이 움직인다. 언제 또 없어질지 모르기 때문이다. 특히 산방산은 어깨 위로 구름이 띠처럼 걸려 있을 때가 많다. 어느 것 하나 내게 감동으로 안겨오지 않는 게 없다. 제주 사랑은 무한하다.

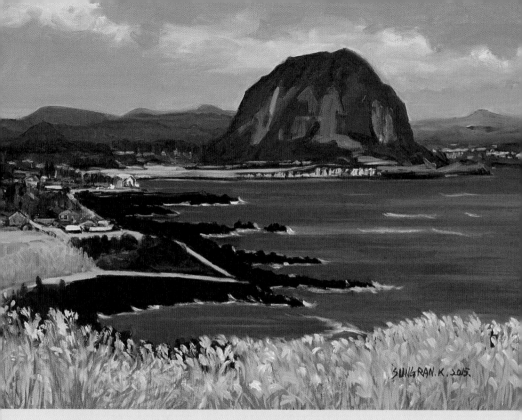

산방산
Oil on Canvas, 72.7×53cm, 2015

금빛 모래 해안과 산방산, 그리고 그 너머의 한라산이 보인다.

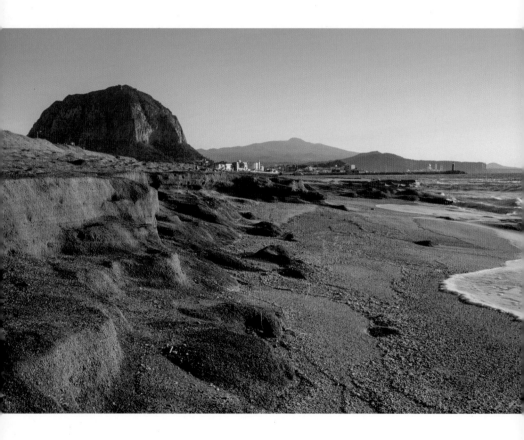

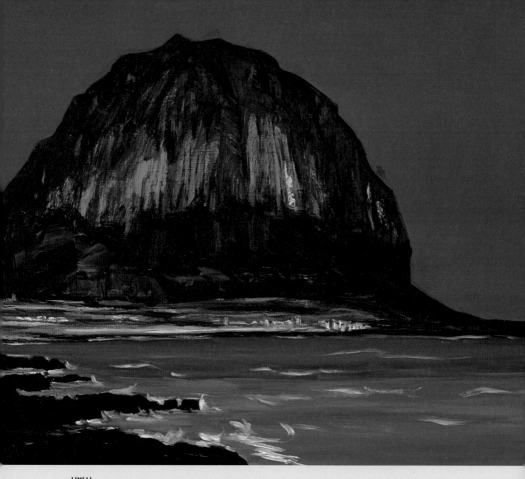

산방산
Oil on Canvas, 72.7×60.6cm, 2015

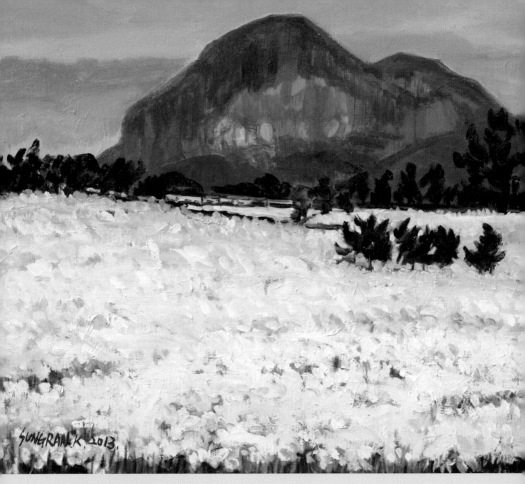

산방산이 보이는 메밀밭
Oil on Canvas, 60.6×50cm, 2015

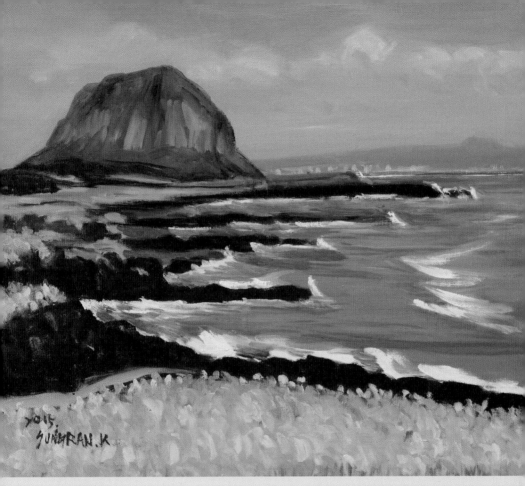

산방산
Oil on Canvas, 53×45.5cm, 2015

한라산 정상을 잘라 바다로 던지니 던져진 윗부분은 산방산이 되었다.

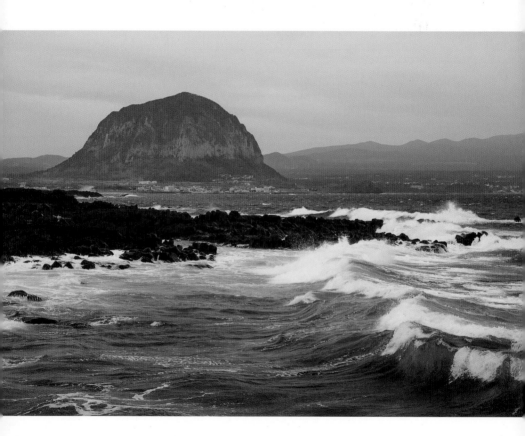

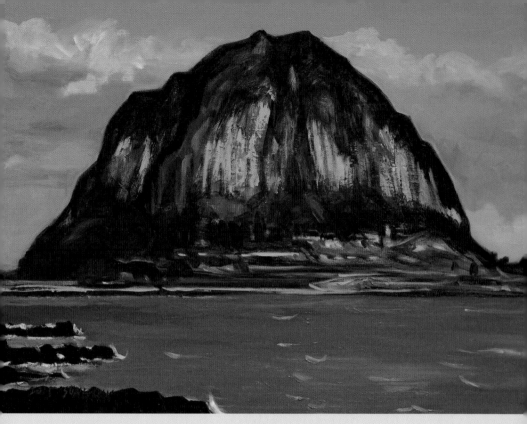

산방산
Oil on Canvas, 72.7×53cm, 2015

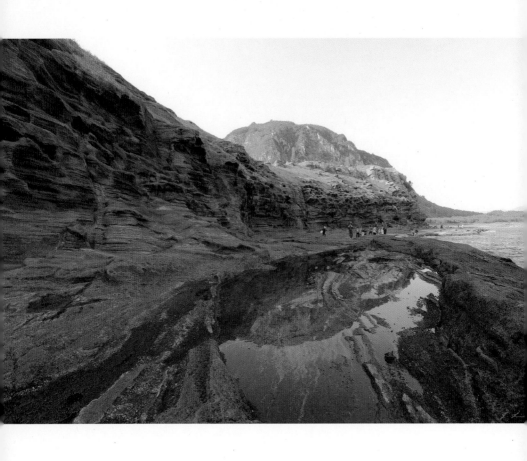

용머리 해안에서 바라본 산방산이 물그림자로 다시 나타났다.

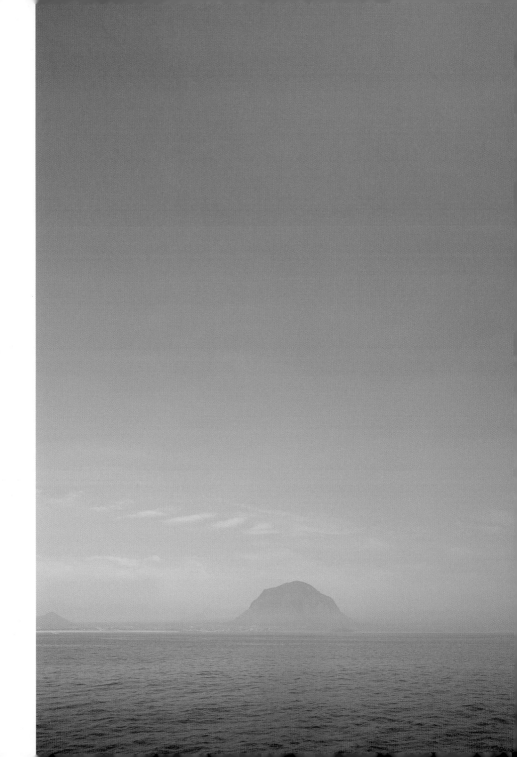

송악산
Oil on Canvas, 53×45.5cm, 2015

형제섬

　산방산과 송악산에서 바라보면 두 개의 바위 같은 섬이 나란히 위치해 있다. 사계마을 앞 바다에서 가장 잘 보이는 형제섬은 무인도로 다정한 쌍둥이 형제가 서 있는 것처럼 두 섬이 마주 서 있다고 하여 붙여진 이름이다. 제주도 내 무인도 중 가장 경관이 빼어난 곳으로 일몰과 일출이 아름다운 곳으로 유명하다. 형제섬은 생김새만큼이나 많은 전설이 전해 내려오고 있다.

　서귀포시 대정읍 사계리에 효심 깊은 형제가 살고 있었는데, 형제의 어머니는 해녀로 매일 물질을 하러 바다로 나갔다. 어머니가 바다로 나가고 나면 형제는 어머니 모습을 지켜보고자 갯바위에 오르곤 했다. 그러던 어느 날 파도에 휩쓸려 어머니가 실종이 되고 말았다. 형제는 어머니가 살아 돌아오길 매일같이 기다리다가 바위로 변해 형제섬이 되었다고 한다.

　또한 형제섬은 쥐가 많아 옛날에는 쥐섬이라 불리기도 하였다고 한다. 해녀들이 물질을 할 때 쥐가 방해가 되어 고양이를 풀어 놓았는데 오히려 고양이가 쥐한테 당할 정도였다고 한다. 제주 4·3 항쟁 당시 형제섬으로 피난했던 사람들이 쥐를 잡아먹으며 숨어 지냈다는 이야기도 전해진다.

　형제섬은 바다에 잠겨 있다가 밀물 때는 두 개의 섬으로 보이지만, 썰물 때면 모습을 드러내는 갯바위들이 있어 보는 방향에 따라 3~8개 섬으로 모양이 달라져 보이기도 한다.

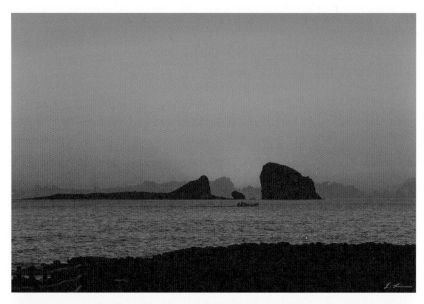

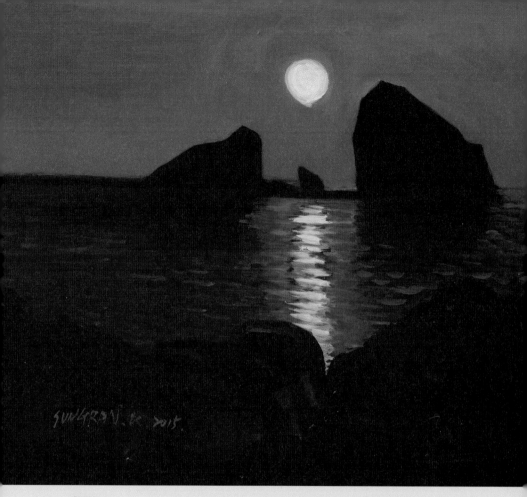

형제섬
Oil on Canvas, 53×45.5cm, 2015

그리운 바다, 城山浦
ㅡ 설교하는 바다

城山浦에서는 설교를 바다가 하고
목사는 바다를 듣는다
기도보다 더 잔잔한 바다
꽃보다 더 섬세한 바다
성산포에서는
사람보다 바다가 더 잘 산다

이생진 연작 여중
이 생 진

빛 :

성산일출봉
섭지코지

메
밀
밭

 고등학교 단짝은 국문과에 진학한 복진이었다. 쉬는 시간엔 화장실도 꼭 같이 다녔다. 지금은 만 평이 넘는 말 농장을 갖고 있는 착한 맏며느리에 네 자녀의 어머니. 조천이 그녀의 집이었다. 복진이네 놀러 가면 어머니께서 단짝 친구가 왔다고 손가락 굵기의 메밀칼국수를 해주셨다. 무쇠솥에 장작불로 끓여주었는데 그 단백한 맛이 일품이었다.

메밀밭 전경

토산리 메밀밭
Oil on Canvas, 53×41cm, 2015

제주엔 메밀밭도 많다. 지금은 소비가 많이 되는 봉평으로 보내진다는
데…. 강원도 봉평으로 해마다 메밀꽃 필 때면 메밀밭을 찾아갔었다. 갈 때
마다 어찌나 길이 막히는지 길에서 시간을 다 보냈었다. 고향에 내려와서는
그런 수고를 덜어서 좋다.

이곳은 표선면 토산리 매봉 아랫마을 메밀밭이다. 나의 작업의 모토는
'feel'이다. 끊임없이 변화하는 색채를 이용해 함축성 있게 담아보고자 한
다. 추운 겨울을 지나 이른 봄 산야를 물들이는 어린잎들의 색은 얼마나 사
랑스러운가!

이제 서귀포에 내려와서 다시 시작한다. 전국을 돌며 현장 사생을 해왔
던 나에게 고향 제주의 풍경은 새로운 감동과의 만남으로 이어진다.

제주민속촌
Oil on Canvas, 53×41cm, 2015

난 인 고
산 연 리
리 의

1980년 대학 졸업 후 나의 첫 직장은 내 동생 성옥이가 간호원으로 있던 서울 백병원 정신과 병동 미술교사였다. 화이트 가운 아저씨랑 의사 선생님, 간호원 언니들과 같이 들어가는 수업이었다.

참으로 착하고 순수한 사람들…. 땅에 발을 디디고 서 있고 하늘에서도 발을 딛고 아래로 서 있던 구름과 나무를 그렸던 열 살 정도의 소녀가 그린 그림은 참 인상적이었다.

연말에는 병원 복도에서 그림 전시회를 했다. 열 장의 광고 포스터를 직

성산읍 난산리 돌창고에 꾸며질 작가의 갤러리

접 포스터 물감으로 그려서 병원 입구와 층마다 붙여서 홍보를 하였다. 가장 보람된 한 해였다.

두 번째는 남주중·고등학교에서 1년 근무 후에 신산리의 신산중학교로 이직을 하게 되었다. 아침 5시 50분 버스를 타고 출근하였다. 그리고 짧은 교직 생활 중 가장 인상 깊었던 아이들을 만났다. 일주도로에서 5분쯤 걸어 올라가는 곳에 위치한 학교는 한 학년에 2반만 있는 작은 학교였다. 그러다 보니 미술교사인 나는 음악까지 가르치게 되었다. 풍금을 치면서 교과서에 나와 있는 중국 민요를 돌림노래로 가르치면 아이들은 열심히 따라 부르곤 했다.

그런데 무슨 인연인지 35여 년 만에 다시 이곳 난산리와 인연이 닿게 되었다. 내 꿈에 그리던 갤러리를 이곳 난산리에 얻게 된 것이다.

당시 시골 학교의 미술 수업은 좋은 교장선생님이 계셔서 마음껏 할 수 있었다. 부조와 환조, 석고 뜨기까지 했을 정도였다. 학교 밀감나무 네 그

루에 한 명씩 앉아서 석고 뜨기를 했다. 미술부 아이들은 방과 후에 실기를 가르쳤다.

어느 날 홍익대학교 미대를 진학한 지은이라는 학생을 우연히 삼성동 코엑스 전시실에서 만나게 되었다. 우리는 옛날 일들을 추억하며 당시 미술 시간에 대한 이야기며, 성장한 아이들에 대한 소식을 나누었다. 방과 후의 미술 지도는 좋았지만 집에 가면 집안일을 돕지 않고 늦게 왔다며 혼나는 아이들이 많았다고 했다. 차도 자주 있는 게 아니라 차 시간 놓치면 한 시간씩 어두운 길을 걸어 집으로 돌아왔다고…. 인천시향 지휘자로 활동한다는 아이, 순

김성란 갤러리 간판

천향병원 의사로 있다는 똑똑한 반장 길찬이, 대기업 과장이라는 명성이…. 다들 잘 자라서 고향 제주에는 한 집에 한 명씩 부모님들만 남아 계셨다.

전도 미술대회가 있는 날은 미술부 아이들을 데리고 대회가 열리는 제주시로 갔다. 지금은 흔한 검정 화판을 갖고 있는 아이는 아버지가 초등학교 교사였던 우리반 학생 동훈이라는 아이 한 명이었다. 다른 아이들은 합판에 노란 플라스틱 끈을 송곳으로 뚫어서 집에서 만든 화판을 들고 왔다. 제주시에 도착하면 아이들은 그 화판이 창피했던지 동훈이의 검정 화판에 차곡차곡 겹쳐서 넣었다. 재료는 남루했을지는 몰라도 아이들은 특선도 하고 큰 상도 받았다. 모두들 기뻐했던 그 추억들이 마치 어제의 일들처럼 다가온다.

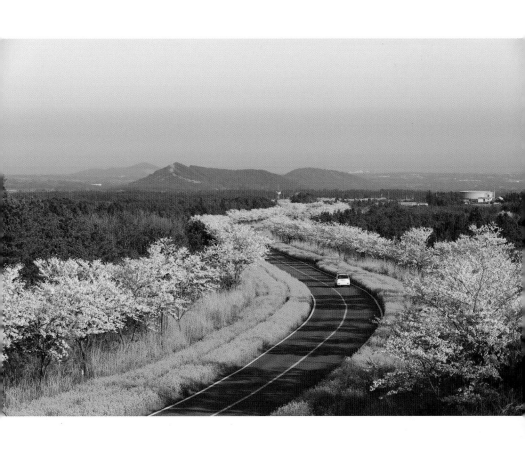

유채꽃과 벚꽃이 한창인 표선면 가시리길은 화려한 봄길을 보여준다.

성 일 백
산 출 미
봉

　성산일출봉 정상에서 바라보는 일출은 영주 10경 중 으뜸으로 알려져 있다. 성산반도 끝머리 동쪽에 위치하고 있으며, 3면이 깎아지른 듯한 해식애를 이루고 있다. 분화구 위는 99개의 바위 봉우리가 빙 둘러 서 있는데, 그 모습이 마치 왕관 같기도 하고 거대한 성과 같다 하여 성산(城山)이라 불리는 곳이다. 해돋이가 유명하여 일출봉(日出峰)이라고 한다. 하지만 일출을 보기는 쉽지 않다. 안개가 심한 날이 많거나 비가 오는 날이 많기 때문이다. 그래서 일출을 만나는 날은 더욱 더 길한 날로 여겨지는지도 모르겠다.

　성산일출봉의 백미는 정상에 올라 성산반도와 우도의 아름다운 전경을 한눈에 내려다볼 수 있다는 것이다. 제주로 유배 왔던 남상헌은 《남사록》에서 성산일출봉 정상에서 내려다본 감흥을 다음과 같이 적었다.

　"황홀하고 다리가 떨려 마음이 두근거리고 사늘하여 안정되지 않았다."

　제주여행에서 빠트릴 수 없는 최고의 코스인 셈이다. 여행객들이 느끼는 감흥을 상상하며 성산일출봉을 그렸다. 오조리의 이생진 시비공원, 광치기 해변, 섭지코지, 우도 등 어느 곳에서 바라보아도 성산일출봉의 위용은 아름답게 그 모습을 드러낸다.

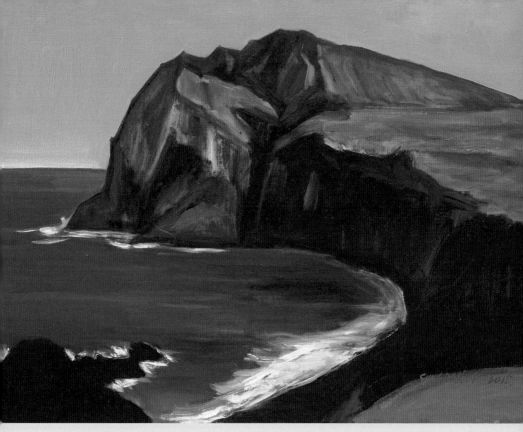

성산일출봉
Oil on Canvas, 60.6×45.5cm, 2015

왕관 같은 암석을 쓰고 있는 성산일출봉의 거대한 분화구

성산일출봉 정상에서 발밑을 내려다보니
황홀하고 다리가 떨려 마음이 두근거린다.
_남상헌

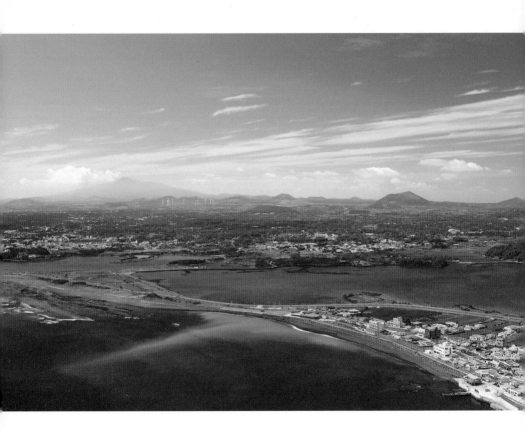

광치기 해변의 일출
Oil on Canvas, 53×41cm, 2015

노란 유채꽃 피는 제주의 봄은 성산일출봉을 가장 화려하게 보여준다.

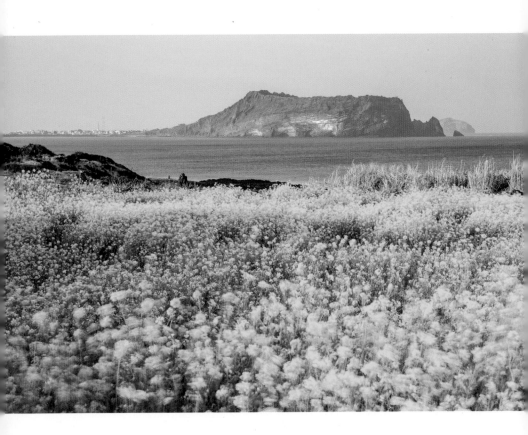

청명한 겨울 바다 위에 떠 있는 성산일출봉으로 구름들이 몰려온다.

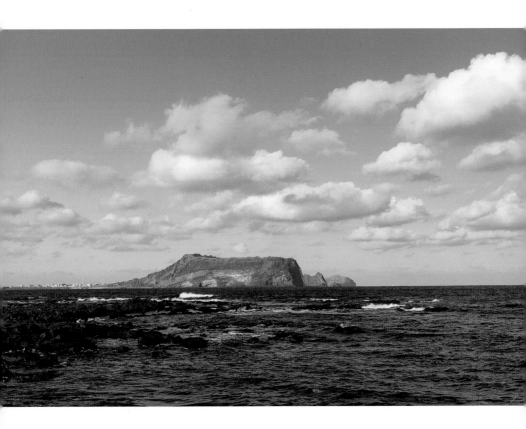

제주의 깊고 푸른 밤은 성산일출봉의 불빛을 밝힌다.

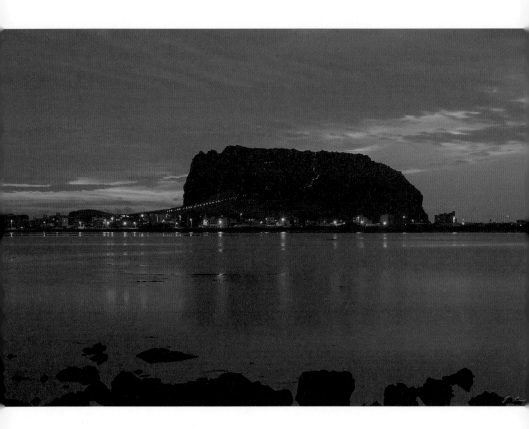

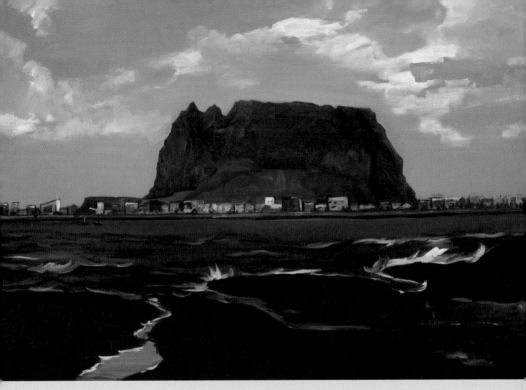

성산일출봉
Oil on Canvas, 116.7×80cm, 2015

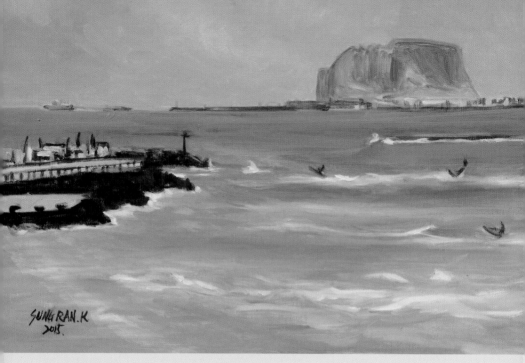

종달리 해변
Oil on Canvas, 60.6×41cm, 2015

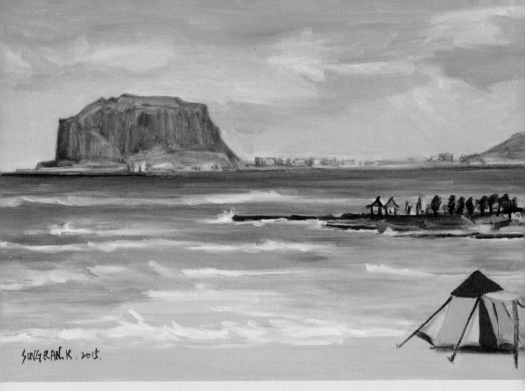

종달리 해변
Oil on Canvas, 65.2×45.5cm, 2015

섭지코지 가는 길

해안길을 따라 가며 제주의 바다와 바람을 온몸으로 느낄 수 있는 최고의 장소는 섭지코지로 가는 길이다. 그 유명세 덕에 이제는 중국 관광객들로 몸살을 앓고 있기도 하지만, 그렇다 하더라도 섭지코지로의 산책은 포기할 수 없는 아름다움을 전해준다.

길이 끝나는 곳, 그 절벽에 도달하면 등대가 있다. 등대에 오르면 남쪽 바다의 끝이 보이고 우리는 하나의 전설을 만난다. 선녀를 사랑했으나 이룰 수 없었던 용왕의 아들은 그 자리에 바위로 남았다. 이룰 수 없는 사랑의 마음을 보여주듯 바다는 열정적이다.

바다를 바라본다. 끝없는 남쪽 바다는 때로는 평온하게, 때로는 사납게 변한다. 비록 이룰 수 없었던 사랑이었을지라도 섭지코지 절벽에서 우리가 만나는 것은 절망이 아니라 사랑이다. 선녀바위의 마음은 살아서 바다를 움직이고, 그 일렁임은 나의 마음을 움직인다. 섭지코지 등대에서 희망을 보았으면 좋겠다. 인생의 절벽 앞에서 사랑을 보았으면 좋겠다. 그 희망을 찾아서 섭지코지로 발걸음을 내딛기를….

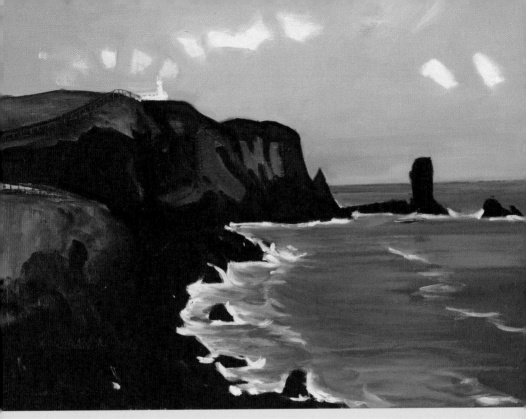

섭지코지
Oil on Canvas, 72.7×53cm, 2015

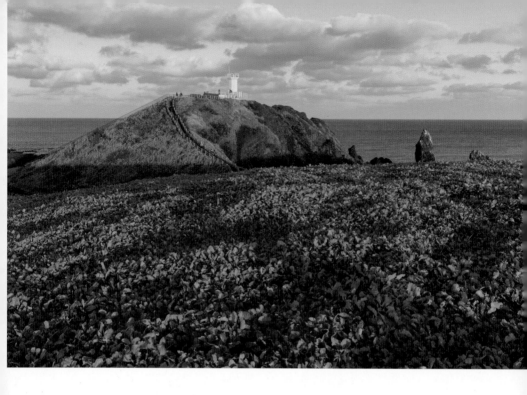

섭지코지 등대에 올라 남쪽 바다를 하염없이 바라본다.

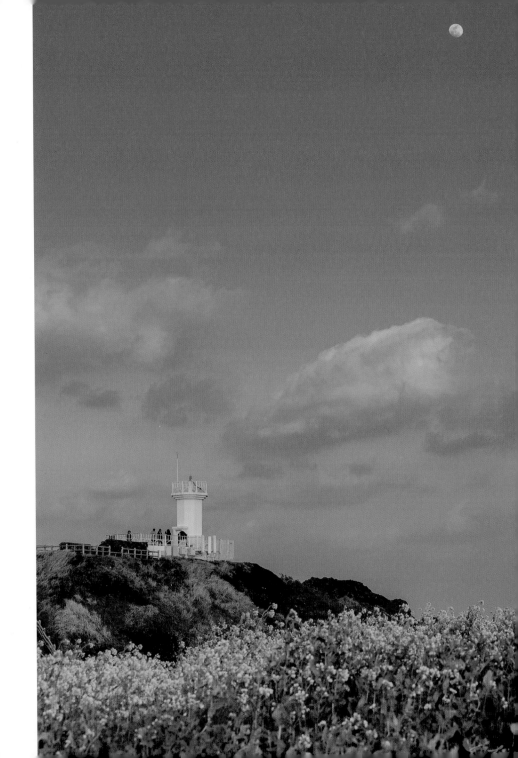

섭지코지 등대에 오르면 이룰 수 없는 사랑의 전설이 흐른다.

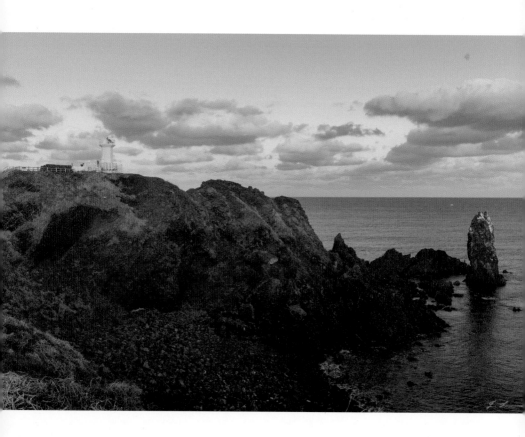

섭지코지 등대에서 바라본 해질녘 한라산의 능선이 부드럽다.

섬 속의 섬 :
가파도
우도

바 냄
람 새
의

제주의 바람과 바람의 냄새 중 으뜸은 보리타작이 끝난 후 보릿대 태우
는 냄새다. 온통 보릿대 태우는 냄새가 들판에 진동을 했다. 대학시절 소재
를 찾는다고 다니다 보면 만나지는 진풍경이다.

태풍이 칠 때면 강렬한 바람과 바닷내음….

폭풍 후의 강렬한 빛….

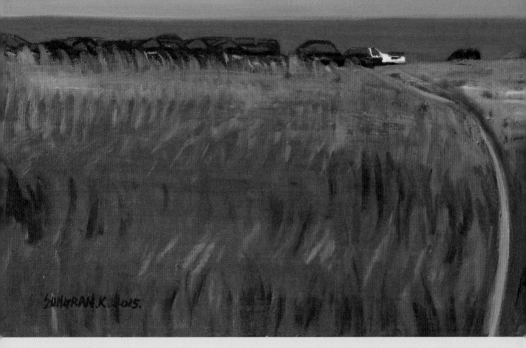

가파도
Oil on Canvas, 66.6×45.5cm, 2015

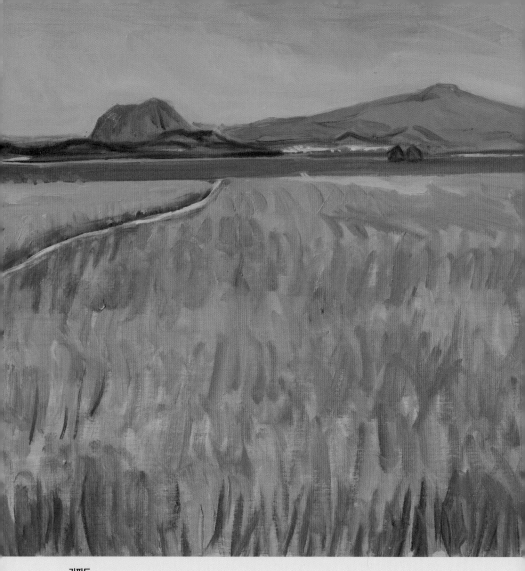

가파도
Oil on Canvas, 62.2×53cm, 2015

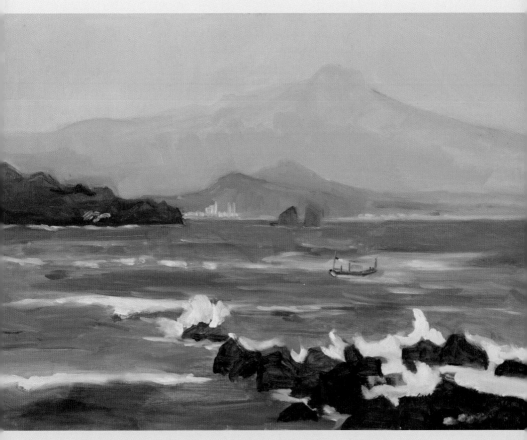

흐린 날의 가파도
Oil on Canvas, 72.7×53cm, 2015

무수한 별빛이 쏟아질 듯한 밤하늘을 본 적 있는가?

밤바다
Oil on Canvas, 45.5×45.5cm, 2015

추억을 더듬다

제주의 바람,

바람의 냄새,

비,

비 온 후의 햇살,

폭포….

오래전 이맘때쯤 들판을 걸으면 느껴지던 보릿대 태우는 냄새,

구멍 숭숭 난 돌담 너머로 가지가 휘어지게 달린 비파 열매 등

요즈음 나는 다시 만나고 싶은 추억을 더듬는 작업을 하고 있다.

나의 작업엔 그런 것들이 묻어 있다.

찡하게 울리는 감정은 곧 화폭으로 옮겨진다.

내 그림을 보는 이는 행복했으면 좋겠다.

내 그림을 보는 이도 나도 아름다움과 평화를 느끼고 희망을 품을 수 있으면 좋겠다.

깊이 감동 받아 그린 그림을 보고 많은 사람들이 그 그림 속으로 들어와 감동하고 아름다운 제주 서귀포를 찾을 수 있었으면 하는 바람으로 오늘도 추억을 더듬는다.

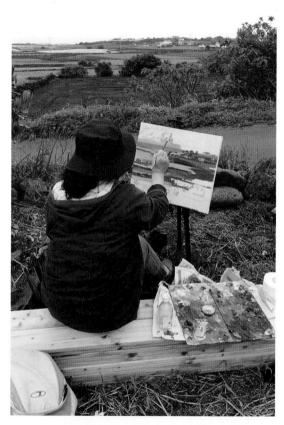

우도에서 현장 사생을 즐기고 있는 작가

우 매
도 력
의

올해 봄 우도(牛島)에서 일출을 그리려고 자주 들어갔었다. 낮에는 여행객들로 북적대다가 저녁 6시에 배가 끊기면 적막강산이었다. 요즘은 주로 중국 관광객들이 자전거와 스쿠터를 몰고 여행하는 모습이 또 하나의 우도 풍경이 되었다. 섬 속의 섬 우도. 하얀 백사장과 에메랄드빛 바닷가의 하고수동 해수욕장, 우도에서 바라본 성산일출봉을 그렸다. 우도의 매력이 한껏 캔버스 속으로 들어왔다.

이생진 시비공원에서 바라본 우도

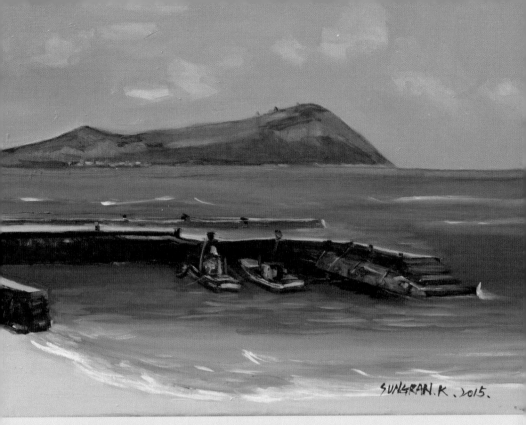

우도가 보이는 해변
Oil on Canvas, 53×41cm, 2015

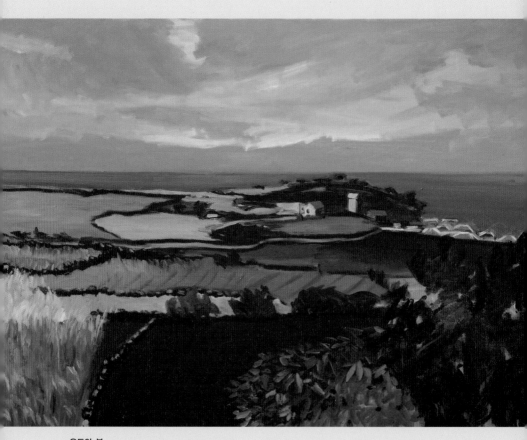

우도의 봄
Oil on Canvas, 91×65.2cm, 2015

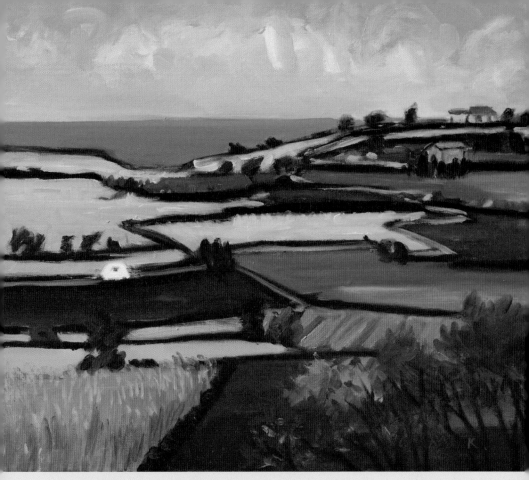

우도의 봄
Oil on Canvas, 45.5×38cm, 2015

어
머
니

 우도 그림을 그리기 위해 보조로 나선 이는 바로 올해 82세 되신 어머니이시다. 제주사범학교 1기로 교직에 계셨던 어머니는 부지런하시고 강인하신 어머니상이시다. 한국전쟁 때 어머니는 중학교 3학년이었다. 당시 중공군이 마산과 진해까지 내려와 남학생들이 가슴에 하얀 띠를 두르고 트럭을 타고 전쟁터로 나가 하루 이틀 만에 주검으로 돌아올 때였다. 어머니는 가정과 선생님과 키 큰 여학생도 나라를 구해야 한다며 전쟁터로 나가셨단다. 1950년 9월 1일 제주도 학생 3000명 중 여학생은 120명이었다고 한다.

 어머니는 통신병이 되어 여자 해병으로는 1기로 전쟁에 나갔다. 맥아더 장군의 인천상륙작전이 성공하여 광화문에 태극기를 꽂을 수 있었던 것도 제주 해병 덕이었다. 80이 넘은 연세에도 아직도 해병정신만은 대단하신데 몸이 옛날 같지 않아서 걱정이다.

 옆에서 그림 그리는 나를 지켜보는 어머니와 함께 우도에서 행복한 봄날을 보냈다.

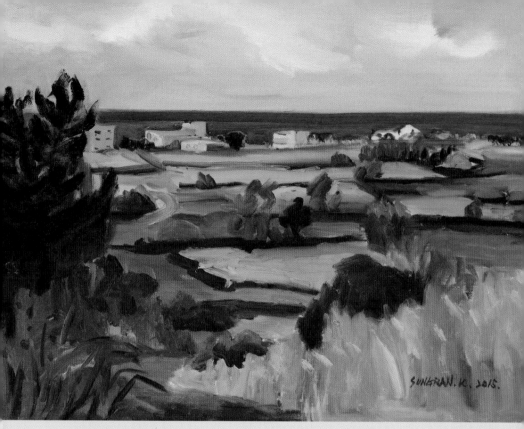

우도
Oil on Canvas, 53×41cm, 2015

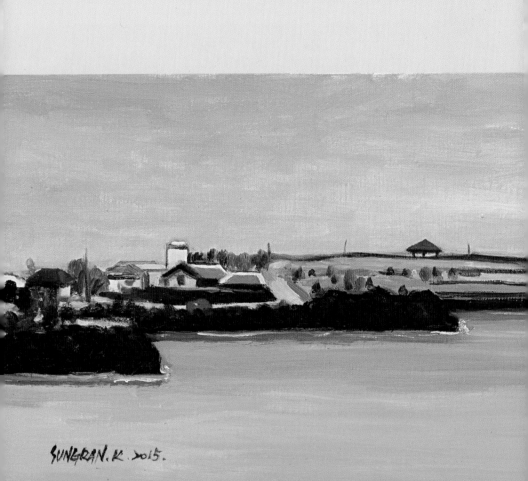

우도
Oil on Canvas, 72×30cm, 2015

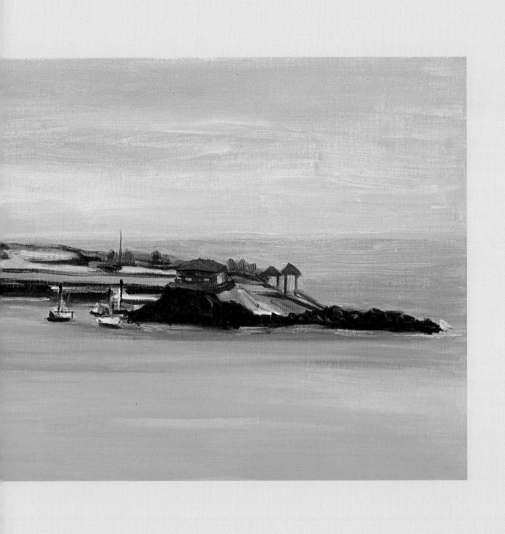

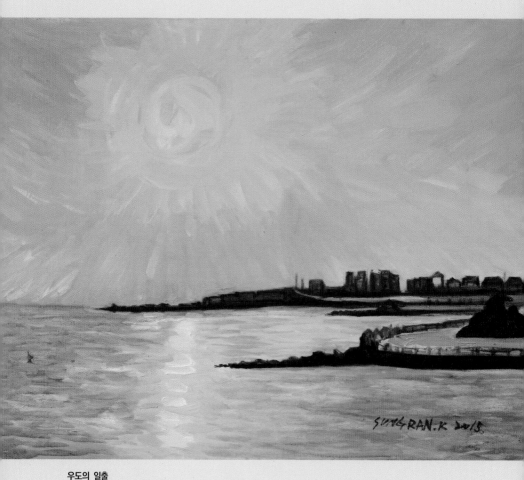

우도의 일출
Oil on Canvas, 65.2×53cm, 2015

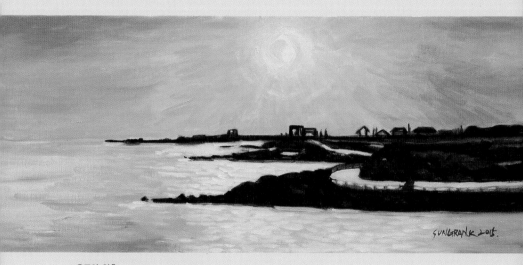

우도의 일출
Oil on Canvas, 72×30cm, 2015

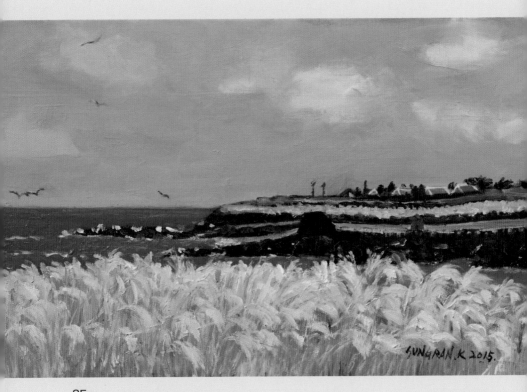

우도
Oil on Canvas, 53×33.3cm, 2015

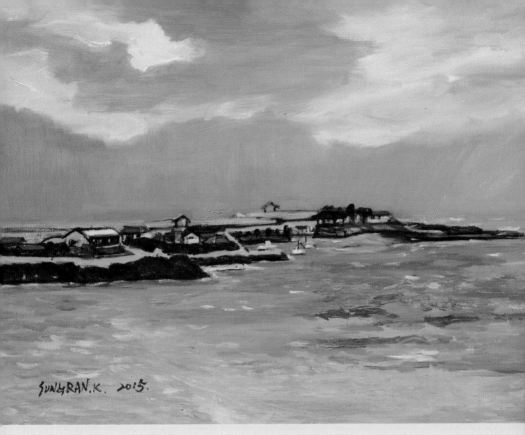

우도
Oil on Canvas, 65.2×53cm, 2015

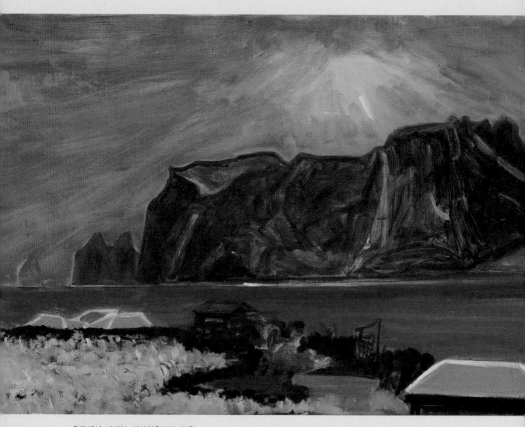

우도에서 바라본 성산일출봉의 일출
Oil on Canvas, 100×40cm, 2015

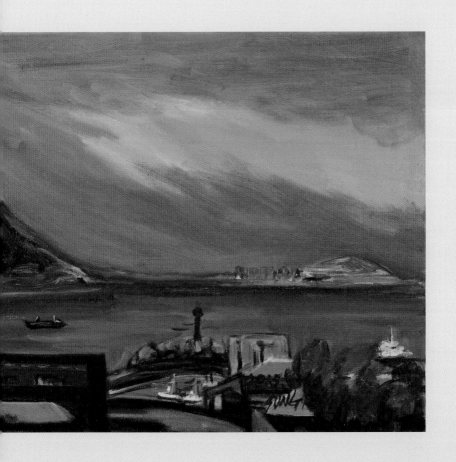

대하여

것들에

사라지는

러시아의 상트페테르부르크 호텔에서는 딱딱한 빵과 삶은 계란, 소시지가 전부였지만, 그 문화유산과 200년 이상 된 건축물은 무척 인상적이었다. 광장에서 흐르던 아코디언 연주와 애간장을 녹이는 러시아 음악…. 개인적으론 프랑스보다 덜 발달된 러시아가 더 좋았다.

그리고 또 가보고 싶은 곳 중 한 곳은 미국 서남부 뉴멕시코시티 주의 샌타페이라는 곳이다. 인디언들이 살던 집을 구조물은 그대로 놔두고 하얀 페인트칠만 해놓고 그 동네, 그 건물, 그 길 그대로 옛날의 모습을 고수했다. 200여 개 넘는 갤러리들이 모여 있는 샌타페이는 황량한 사막도시이지만 휴가철이 되면 문화와 휴양을 즐기는 관광객과 그림 컬렉터들로 문전성시를 이룬다. 서울 인사동의 갤러리가 하나둘씩 없어진 자리에 옷가게와 스타벅스가 들어와 있는 우리의 현실과는 너무나 대조되는 모습이다. 예술과 문화가 사라지지 않도록 우리가 지금 할 수 있는 일들을 찾아야 할 것 같다.

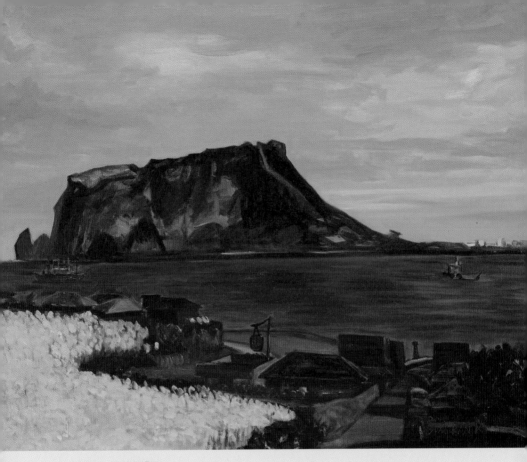

우도에서 본 성산일출봉
Oil on Canvas, 91.2×72.7cm, 2015

우도에서 바라본 성산일출봉의 일출
Oil on Canvas, 72.7×50cm, 2015

우도의 억새 숲에서 바라본 성산일출봉이 아침해를 맞이하고 있다.

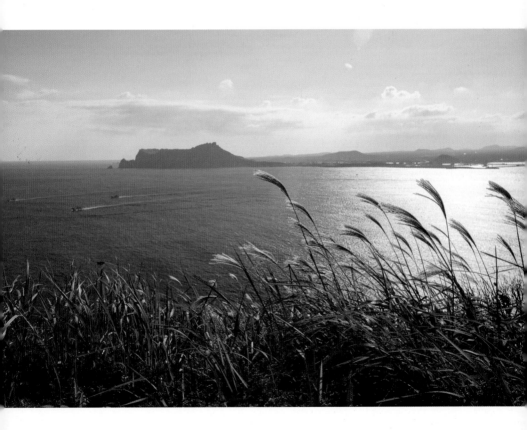

꽃 :
바람 속에
피다

호박꽃
Oil on Canvas, 31.8×41cm, 2015

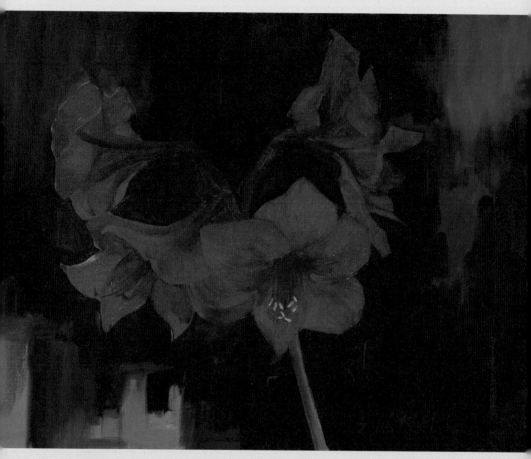

아미릴리스
Oil on Canvas, 53×41cm, 2015

백장미
Oil on Canvas, 53×45.5cm, 2012

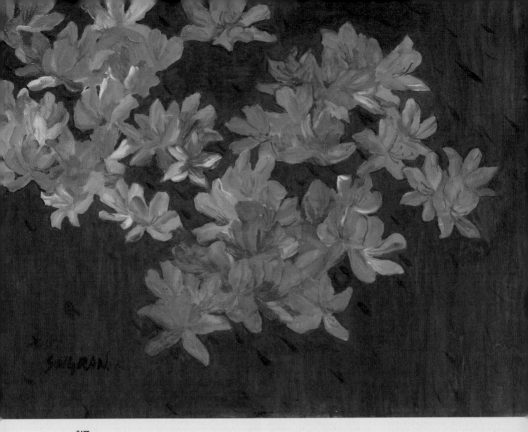

철쭉
Oil on Canvas, 72.7×53cm, 2015

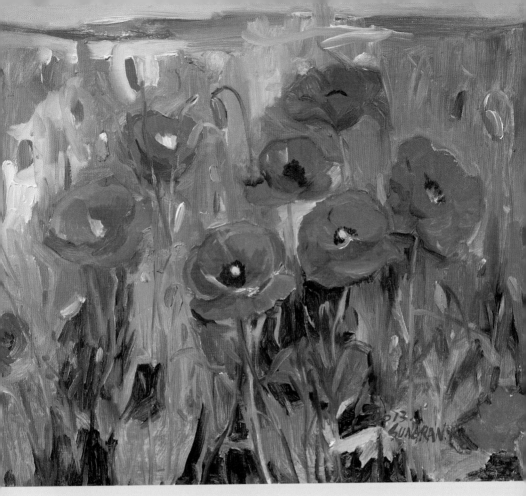

양귀비
Oil on Canvas, 53×45.5cm, 2013

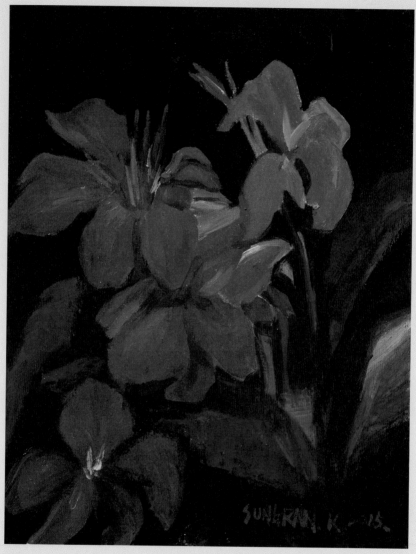

칸나
Oil on Canvas, 31.8×41cm, 2015

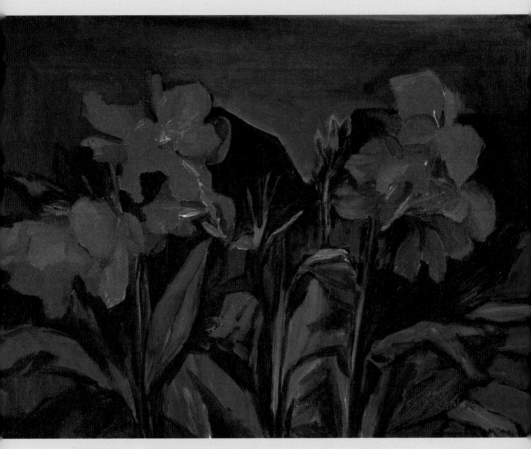

강정포구의 칸나
Oil on Canvas, 72.7×53cm, 2015

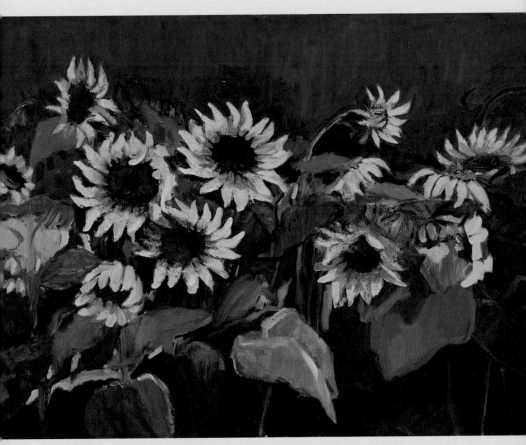

해바라기
Oil on Canvas, 91×72.7cm, 2015

🐚 김성란 金星蘭

1957 제주 서귀포 출생
1980 제주대학교 미술교육과 (서양화 전공) 졸업

수상
2006 대한민국 미술대전 특선
1998 대한민국 수채화 공모전 특선
1978 제주도 미술대전 특선

개인전
2015 아름다운 서귀포전 (서귀포 기당미술관)
2014 김성란 풍경전 (제주문예회관)
2010 제3회 개인전 (인사동 루벤갤러리)
2007 제2회 개인전 (인사동 라메르갤러리)
2000 제1회 개인전(인사동 조형갤러리)

아트페어 및 초대전
2015	싱가폴 아트페어 웨프완	Fit Building
	Soaf	Coex Seoul
	Art Gyeongju	경주 화백 컨벤션센터
2013	MIAF 서울 예술의 전당	
	이중섭 창작스튜디오 5기 입주 작가전	이중섭미술관
2011	여성작가 16인전	제주 도립미술관
	강남 시니어플라자갤러리 개관 기념 개인초대전	서울 강남
	잠실 홈플러스	서울 잠실
2012	김성란 초대전	제주 연갤러리
	홍콩 아트페어	홍콩 PLH
	뉴욕 아트페어	뉴욕 햄튼
	스페이스 이노 갤러리 개인초대전	인사동
2007	중국 다렌 아트페어	중국 다렌
2006	이태리 밀라노 초대전	이탈리아 스파찌아르페 화랑
2002	미술문화의거리조성기념 초대전	Coex Seoul

심사위원 대한민국 환경미술대전 심사

작품 소장처
서귀포 이중섭미술관, 기당미술관, 연세대학병원, ㈜코비, ㈜덕영건설, 중국 ㈜제주총
영사관 외 개인 소장 다수

🐦 KIM SUNG RAN

Graduated from Fine Art in Jeju National University

Solo Exhibition 5 time

_The5th of gidang museum of Art
_The 4th of jejudo culture&Art Center
_The3th of Lu Van Gallery
_The 2th of Lamer Gallery
_The 1th of Johyung Gallery

Invitation & Art Fair

2015 Singgapol Art Fair
 SOAF
 Gyeongju Art Fair

2013 Move in to Jong-Seop Lee Creation Studio

2012 New York Hampton Art Fair
 Hong Kong Art Fair
 Jeju Yean Gallery
 Space-Eno Invitation Exhibition

2011 Gang-Nam Senior Plaza Opening Comemoration
 Jamsil Home Plus Gallery

2007 De-Ren Gallery in China

2006 Italy Milano, SpaJjaeretea Gallery

2002 Coex Seoul

E-mail : ksr7938@hanmail.net

제주 풍경 스케치